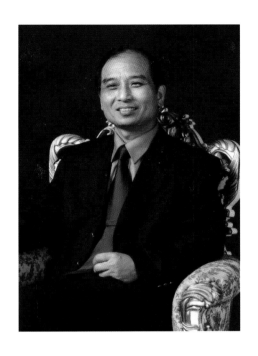

滕国俊，1953年出生于上海。自幼习画，几十年坚持不懈，涉足中西诸多画种，并多次在国内众多展览大赛中荣获优秀奖、铜奖、银奖、金奖。尤其是指画创作，曾得白也先生授艺，穷三十年探索，自成一格。

1994年随上海综合艺术团赴日本进行文化交流。1995年应文化部有关方面之邀赴京参加中国传统文化促进会第一届理事会，后邀去钓鱼台国宾馆表演指画。出版有《中国指画技法》（上海书店出版社）、《少儿手工美术》（四川美术出版社）等专著，先后在全国各大报刊杂志发表作品五百余幅。

现为中国文人美术家协会会员、中国工业设计协会会员、中国书画艺术研究会艺术顾问、华夏京都书画艺术研究院客座教授、中国创造研究院兼职教授、上海民族画院特邀高级书画师、上海市民间文艺家协会手指书画与特艺研究专业委员会主任。

滕国俊中国指画艺术

刘大为

学林出版社

图书在版编目（CIP）数据

滕国俊中国指画艺术／滕国俊绘．—上海：学林出版社，
2007.10
ISBN 978-7-80730-445-6

Ⅰ．滕… Ⅱ．滕… Ⅲ．指头画－作品集－中国－现代
Ⅳ．J222.7

中国版本图书馆 CIP 数据核字（2007）第 138054 号

扉页题签：中国文联副主席、中国美术家协会
　　　　　党组书记兼常务副主席刘大为

滕国俊中国指画艺术

绘　　者 /	滕国俊
责任编辑 /	吴伦仲
特约编辑 /	尚　书
责任监制 /	徐雅清
装帧设计 /	福山设计工作室
出版发行 /	上海世纪出版股份有限公司
	学林出版社（钦州南路 81 号 3 楼）
	电话：64515005　传真：64515005
发　　行 /	新华书店上海发行所
	学林图书发行部（钦州南路 81 号 1 楼）
	电话：64515012　传真：64514088
印　　刷 /	上海丽佳制版印刷有限公司
开　　本 /	889 × 1194　1/12
印　　张 /	6
版　　次 /	2007 年 10 月第 1 版
印　　次 /	2007 年 10 月第 1 次印刷
书　　号 /	ISBN 978-7-80730-445-6/J·40
定　　价 /	98.00 元

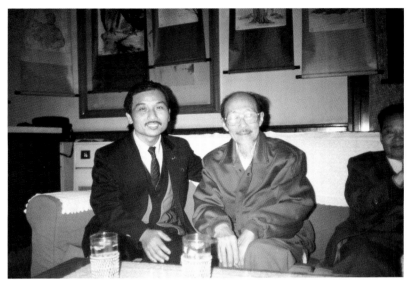

与95岁的水彩画大师李咏森合影

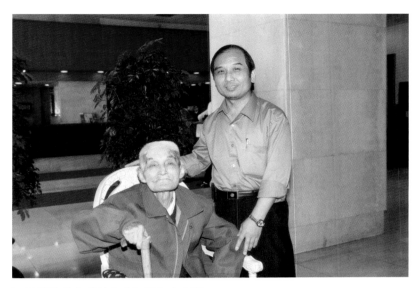

与93岁的著名书法家翁闿运先生合影

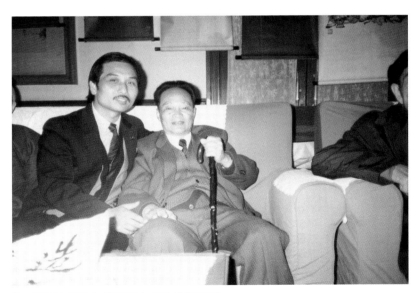

与90岁的中国当代竹刻大师徐孝穆合影

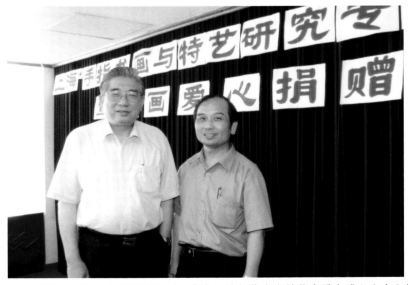

中国侨联副主席、上海市政协副主席俞云波与作者在特艺专委会成立大会上的合影

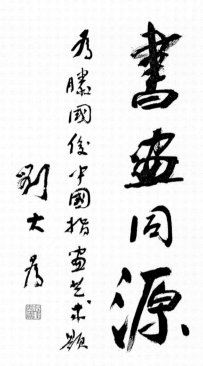

原中国侨联主席张国基题词

中国文联副主席、中国美术家协会
党组书记兼常务副主席刘大为题词

中国侨联副主席、上海市政协副主席俞云波题词

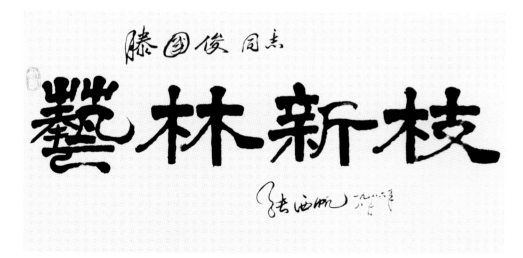

著名书法家、原北京卫戍区副司令员张西帆将军题词

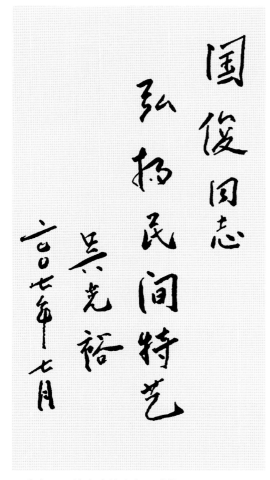

国俊同志

弘扬民间特艺

吴光裕

二〇〇七年七月

上海市人民检察院检察长吴光裕题词

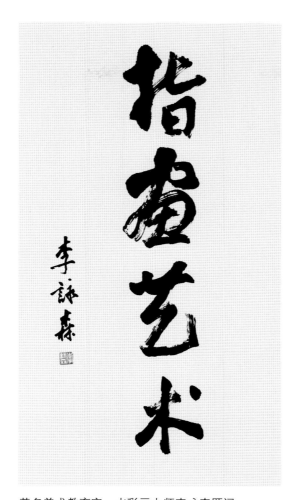

指画艺术

李咏森

著名美术教育家、水彩画大师李咏森题词

宏扬瑰宝，继承传统。

蔡旭敏

二〇〇七年八月六日

上海市人民检察院党组书记、副检察长蔡旭敏题词

原中国作家协会副主席、著名红学家端木蕻良题词

藤國俊指畫藝術 程十髮

上海中国画院名誉院长、国画大师程十发题词

书画缘

原中国美术家协会副主席华君武题词

藤國俊指畫 愈雲階 朱懷新 題

另辟蹊径

著名油画家俞云阶、朱怀新题词

信手揮灑 藤國俊指畫賑災義展 趙冷月書

原上海书法家协会副主席、著名书法家赵冷月题词

为《滕国俊中国指画艺术》序

指画，又称"指墨画"、"手指画"，是中国传统国画的一个绮丽分支，也是我国民间艺术中的瑰宝。指画主要用手指和手掌蘸墨代替毛笔作画，稍带有其他辅助工具的媒介，从心到手，直接入画，所以很能传神、写意，独具一格。真是"以笔难到处，指能传其神；而指所到处，笔勿能及也。"（高秉）由于手指、手掌不善吸水的特点，又不善于大块面涂抹，所以指画大多以块面凝重、厚朴、粗犷、率直、线条坚挺、奇伟神趣的风格为中华一绝，并在画坛独树一帜。

指画艺术，可以说是我国历代文人墨客艺术创造智慧的结晶。它一方面继承了水墨画的传统，具有文人艺术的高雅气质；另一方面又不拘一格，在作画方式、技法上创新突破，别有奇趣，又具有民间艺术的特点。所以，我们要弘扬民族文化，要抢救和保护民族文化遗产的民间艺术，也应该珍视这一宝贵的艺术品种，重视对指画艺术的传承和发展。

滕国俊先生从事指画艺术已有三十年的历史。他有较深厚的绘画造型能力及水墨画的功底，又有长期的指画艺术实践，观其指画作品，无论花鸟、人物、山水，均巧妙构图，布局严谨，墨韵生动，功藏神逸，耐人寻味。他在指画领域中的建树，在指画技法上的研究都令今人瞩目。本书汇集了他数十年深入研究手指画的心血，相信它的出版定能为指画艺术的继承与发展，为我国民族民间艺术的弘扬作出可贵的贡献。

注：高秉为清代指画大师高其佩之重孙。

<div align="right">

上海市文联副主席、上海民间文艺家协会主席　江明惇

2007 年元月

</div>

指艺传神　　厚重爽丽

滕国俊指画以中国画为本，有良好的艺术素养，也就是传统笔墨的修养。滕国俊指画以指传神，挥写空灵，这是指画之魂，更乃心胸畅怀之写照。

指画本是画人达到境界的艺术。滕国俊的指画求一造景，为文人写照求一潇洒的气度，为花鸟写美求一燕舞飞花，为山水写神求一流水知情，声情并茂，画境就是意境。

指画贵笔势，指行笔逸，轻重疾徐，提按纵横。滕国俊指画胸有成竹，笔势逸练，追求笔势在行笔中的书法笔意，爽丽之笔清逸徐徐，凝练之笔具有磐石之镇，将潘天寿先生所创指画重笔势的功力继承在纸。滕国俊指画在笔势营造下，其风格自成，厚重爽丽既是其笔韵，也是其画韵。

滕国俊的指画，一方面表现非常高雅之趣，同时也注重文人传统的水墨韵致。观其指画，逸笔灵动，传显出雅俗共赏之品位，更见笔触放拙非常得趣，可见其指画造诣之功。如果，中国画有京派与海派之分，滕国俊的指画实属海上画派的求新求实之风。这也是当今指画的时代风格。

<div align="right">

上海市美术家协会专业美术评论家　卢金德

2007 年 1 月 31 日

</div>

指下气韵

中国指画流传有绪，可追溯到唐人张璪。其作画"唯有秃笔，或以手摸绢素"。足见，于绢素作画之唐代，指画技法已然成形。其后，见诸于史册指画高手，有清代大家高其佩，近代大师潘天寿。今人滕国俊不避指画之难，积数十年之人生刻意追求指画真谛，又实践又理论，上接前贤，下开新面，终于手指之下营造出一个天趣生动，生机盎然的艺术世界，并总结出易学实用的一套指画技法系统。其功大矣！

指画者，用水墨于宣纸作画，飞禽走兽、山川草木、人物情感一一毕现，自然属于国画家族，但又于一般的国画判然有别。顾名思义，指画系用手指（指头、指甲、指肚）及相关部位（掌心、掌背）作画。其妙处有如小儿涂鸦，自由率真，极具趣味，因而不拘一格，另有面目。然其作为绘画，自不如毛笔大小由之，挥洒自如，也不如毛笔舒卷灵动，得心应手。

故指画有其难点，稍不留神就有以下诸弊：指画易硬。手指其柔软远不及毛笔，其线条易僵硬而不易柔和。指画易单。指画原系文人墨戏，缺少婀娜之变化，墨色之厚重。指画易板。手指粗细手掌大小皆为固定，形象易呆板，画面易死板，难于表现生命世界的生动活泼。指画易俗。指画好玩技艺性强，民间时见有人以指画为业作稻粱谋，常流于匠气，或江湖气息甚重，俗不可耐。

滕君指画一扫四病。其线条既作金石铿锵，也能春风杨柳之柔和。其用技，指掌各得其宜，墨线彼此穿插交互，竭尽变化丰富之能事。其造型鱼悠然自得，虎威严下山，花蕾然生机，鹰威武犀利，尽皆栩栩如生，可看可爱，决无蜡塑之呆滞。综上种种，其指画脱俗超凡，于指下而漾出大自然的一派生机气韵。

古人论艺，以书卷为上，天然为上。滕君指画以此为的，意到指到，指随意走，自然生气扑面，跃然纸上耳。

<div style="text-align:right">

上海文广影视管理局局级巡视员、著名文艺评论家　毛时安

2007 年 7 月于上海

</div>

让指画艺术进一步发扬光大

2003 年滕国俊先生曾在我社出版了一本《中国指画技法》，由此我和他交上了朋友。那时我正在执编一本艺术品收藏刊物，请他写了一篇论指画创作与欣赏的文章。他在文章中说古论今，从理论到实践，把指画艺术讲透了，我受益匪浅。指画原是中国画的一个分支，是文人水墨画的一种变格。有人认为中国画讲笔墨，用指头作画就失掉了笔墨情韵。其实以指代笔同样有线有墨有韵。当代大家潘天寿先生、钱松喦先生就创作了许多指画，都是高水平的，谁能说不是中国画？

滕国俊先生幼年时家境艰困，他自学绘画坚持不辍，毅力非凡，终于成为一名优秀的美术教师。后来他拜指画大师白也先生为师，掌握了指画技法，艺术上突飞猛进。现在他的指画创作已臻于成熟，创出了自己的新面貌。他的指画艺术全面，花鸟、山水、人物无所不能，无所不精。技法精到，线条质朴自然，枯湿多变，刚柔相济，造型准确，色彩缤纷，墨韵生动，既有一般中国水墨画的神韵，又有指画所特有的情趣，令人赞叹不已！

近年来他的指画作品多次在国内展出，并曾赴日本进行文化交流，还应邀去北京钓鱼台国宾馆表演。他现是中国文人美术家协会会员，中国工业设计协会会员，中国书画艺术研究会艺术顾问，中国创造研究院特邀研究员，华夏京都书画艺术院客座教授，上海民族画院特邀高级书画师，上海民间文艺家协会手指书画与特艺研究专业委员会主任。最近他正在策划开展教学活动，让指画艺术进一步发扬光大。本书的出版正好适应了这一需要。我祝愿他取得更大的成就！

<div style="text-align:right">

原上海书店出版社总编辑　俞子林

2007 年 7 月于上海

</div>

简谈指墨画艺术

指画在中国的绘画史上，最早可追溯到唐代。唐张彦远在《历代名画记》中记述张玉棠"唯用秃笔，或以手摸绢素"作画。张玉棠即张璪，江苏吴郡（今苏州）人。他提出"外师造化，中得心源"的画论，对后世影响很大；他的绘画宗王摩诘，工松石，并施艺于手指。清方薰也认为"指头作画，起自唐张璪。"由此可确认张璪为我国指墨画的始祖。但是在唐以后至清以前再没有指画家和指画作品的记载，可见这一独特的画种没有得到更多的重视和发展。直到清康熙年间，辽宁铁岭人高其佩作指画之后，喜作指画的人才逐渐多了起来。

高其佩一生所作指画颇丰，据传作品不下万件，但流传至今的不多。高其佩的指画艺术在清以后的画史著录中均有极高的评价。《国朝画徵录》谓其"善指头画，人物、花木、鱼龙、鸟兽，天资超迈，其情逸趣，信手而得，四方重之。"著名的文艺评论家王伯敏在《中国绘画史》中评价他是"清代著名的指头画家，能人物、山水、花鸟，特别喜欢画钟馗。他的墨法得力于元吴镇，形象塑造得吴伟神趣，虽着墨不多，但很生动。"高其佩用他独特的艺术语言——指画，开创了自清之后绘画史上的一代新技，从者甚众，从而使指画得以广泛流传，逐步形成了中国水墨绘画的一个旁支。

原浙江美术学院（今中国美术学院）院长、已故国画大师潘天寿先生也是一位指画高手，并取得了很高的成就。在《潘天寿先生的艺术成就》一书中曾这样评价他："从清代高其佩以来，以指代笔，独创一派，以后传者甚众，但极少新意，真正使指头画推向新的发展的，应是潘天寿先生，可以说这是他的一大贡献。"潘天寿的指画，讲究着墨枯湿有致，线条朴厚凝重，对比强烈，淋漓尽致，构图奇特险峻，气势恢宏，立意深沉博大，立体地展现出他的博大胸襟和时代气息。由于潘天寿大师把指画从旧的文人墨戏中解脱出来，并善于在生宣纸上作指墨画，以及在指画技法上不断创新发展，真正将手指画艺术推上一个新的高峰，故尔备受世人推崇。

江苏国画院已故著名国画大师钱松嵒先生也是一位指画高手。钱松嵒先生八旬后多作指墨画，并在他的《指画浅淡》一文中较为生动详细地谈了他的用指作画方法："指头画一般用食指和中指，较粗的笔触则用大拇指，细的用小指甲。例如：花头剔蕊，草虫添触须触角，山水加点景小人物都用小指甲，不过愈细愈费劲。以指作画，最好用大拇指抵住作画的一指，容易得力，例如用小指作画，就可用大拇指抵住小指。画单线用一指，画较粗的线可二指或三指并用。画有点、线、面的复杂变化，一指多指，随机互用。大面积荷叶可用掌侧扫。指甲、指面、掌侧都可根据画画需要临时变化，兴酣时甚至两手同时使用。"

高其佩、潘天寿、钱松嵒三位指画大师的用指经验，虽有异同，然各有所善，各有独到之处。他们用各自精湛的指画技法，创作了许多别具一格的指画佳作。同时他们的指画技法，给后人学习创作手指画留下了极为宝贵的经验和借鉴。

指画艺术作为中华一绝和传统水墨画的一个旁支，它仍属于水墨写意画的范畴。近年来国运昌盛，研习手指画者愈来愈多，这也是文艺振兴百花齐放的兴盛之兆。

笔者有幸曾得到著名的指画大师白也先生授艺，穷三十年苦心研习创作，故尔对指画艺术略有一些感悟与体会。为了弘扬指画艺术，笔者编著了《中国指画技法》一书，于 2003 年 11 月由上海书店出版社出版发行。现为了给指画艺术园地再添一朵小花，本人从多年创作的指画习作中，挑选了部分指画作品汇编成册，再次敬请艺术前辈、书画同行及广大指画爱好者赐教。

滕国俊

2007 年 2 月 28 日于沪上

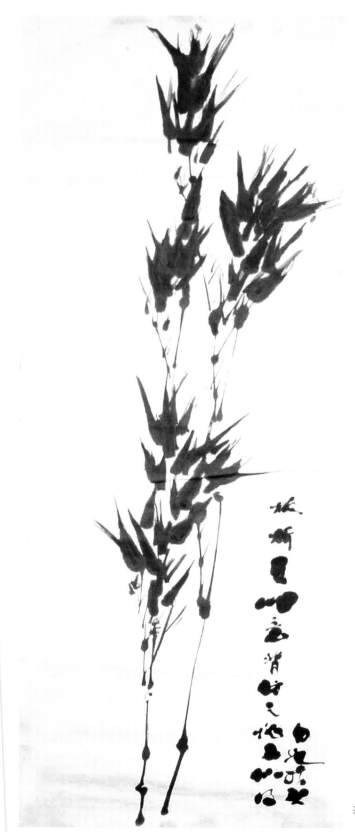

著名雕塑家、指画艺术大师滕白也墨竹图

指画大师白也先生

　　滕圭，字白也，号墨香居士。1895年生，江苏无锡人。早年留学法国学习雕塑，后兼作绘画与评论。曾赴美国华盛顿大学任教，1930年被英国皇家美术学院选为名誉会员。二年后回国，先后担任沪江大学、燕京大学和暨南大学美术教授。

　　滕圭早在本世纪20年代初期出国留学，与徐悲鸿、林风眠几乎同时，不同的是他去了美国，学的不是绘画而是雕塑。1928年他在华盛顿大学和亨利画廊、旧金山东西画廊等展出他的中国画，包括手指画。1934年5月他在上海应英国皇家亚洲协会之邀作了"中国墨竹"的演讲，并以英文发表于该会会刊。

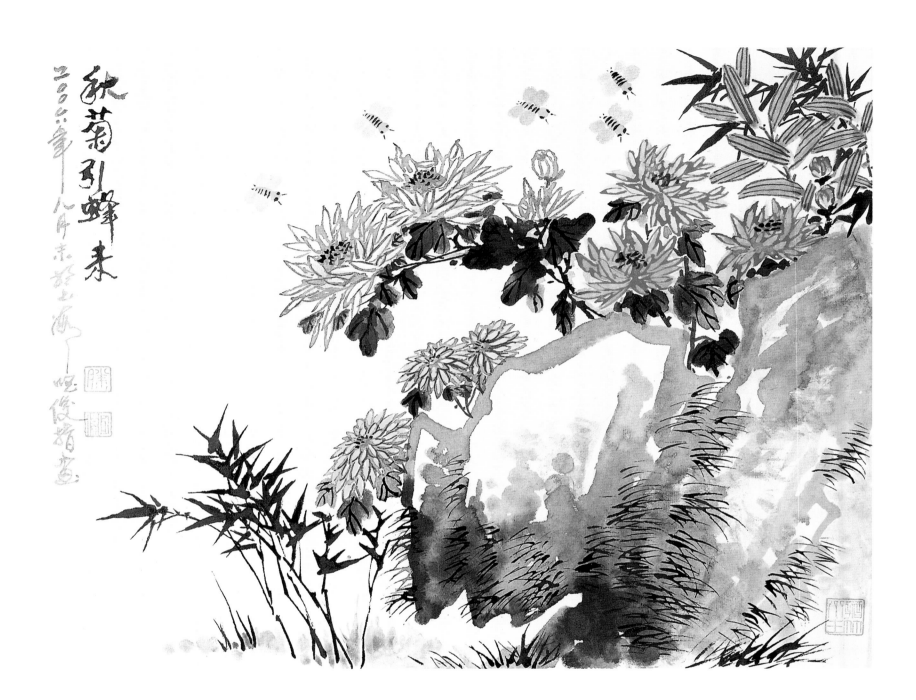

11

秋菊引蜂来

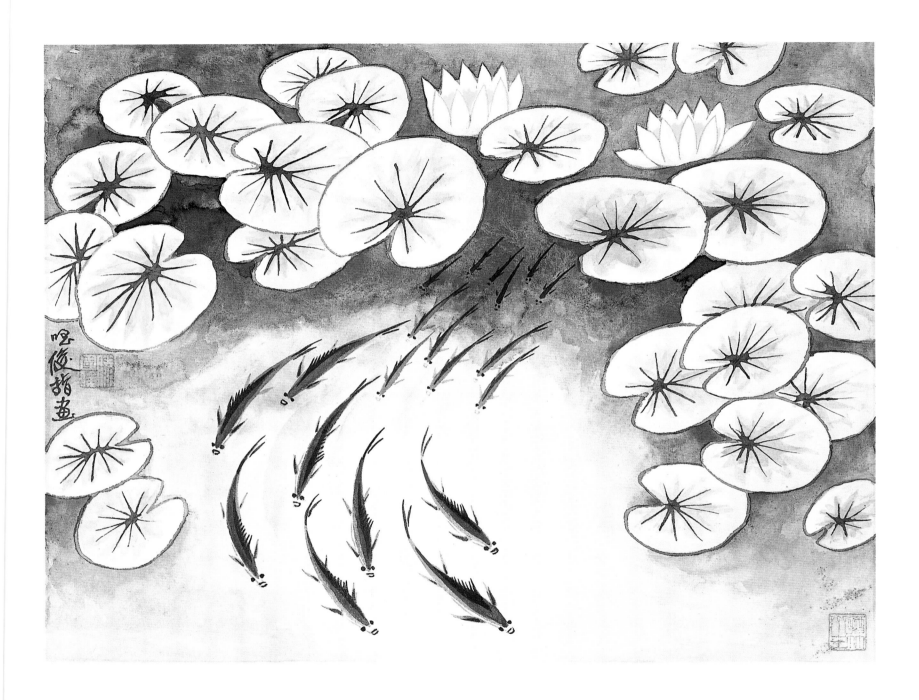

莲池鱼欢

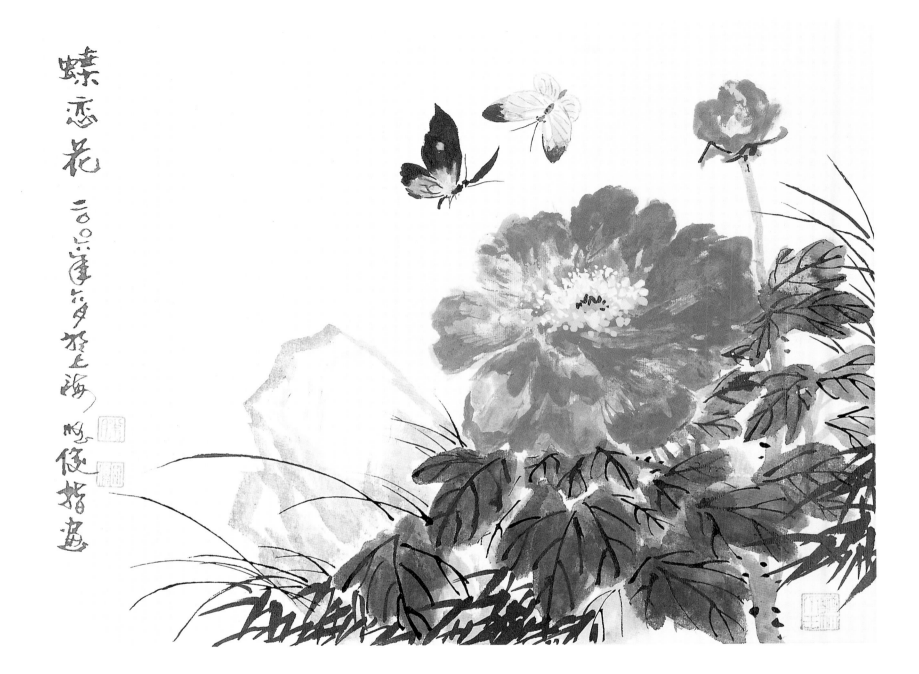

13

蝶恋花
二〇〇六年夕于上海 滕國俊指画

蝶恋花

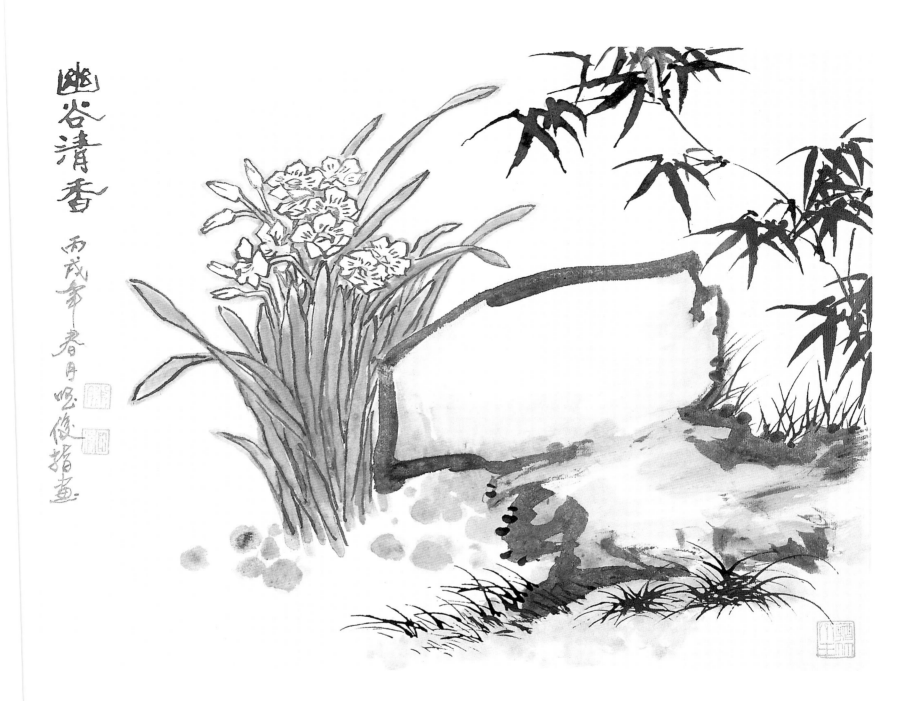

幽谷清香 丙戌年春月 國俊指畫

幽谷清香

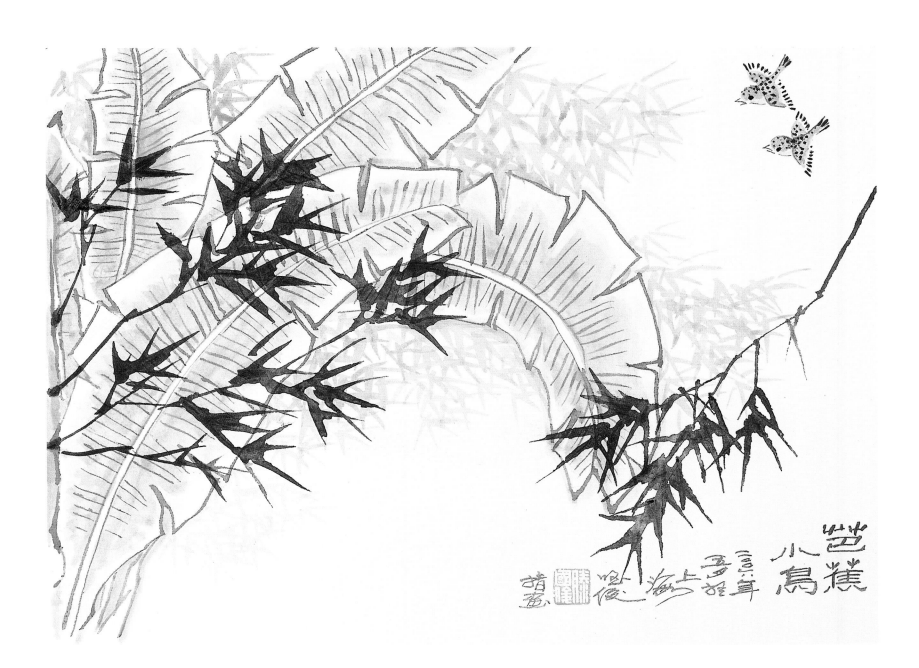

芭蕉小鸟

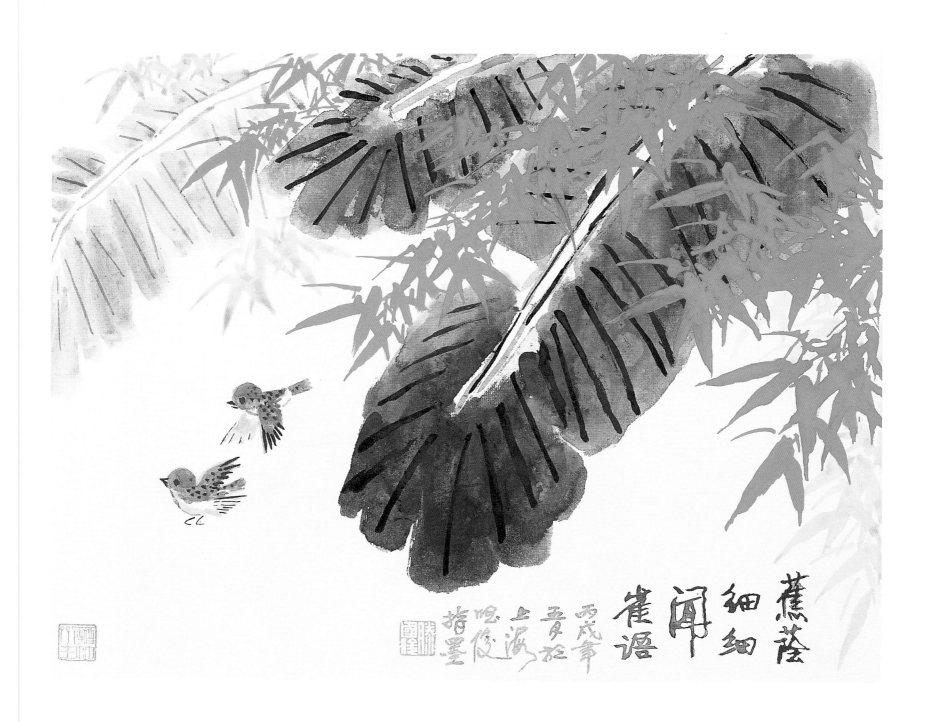

细闻雀语

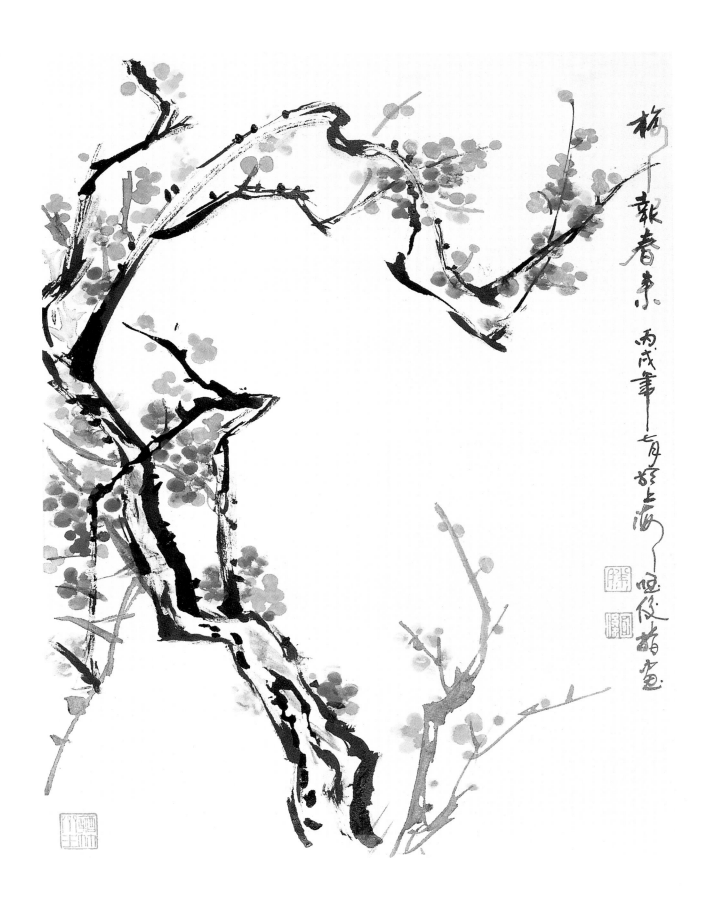

梅报春来

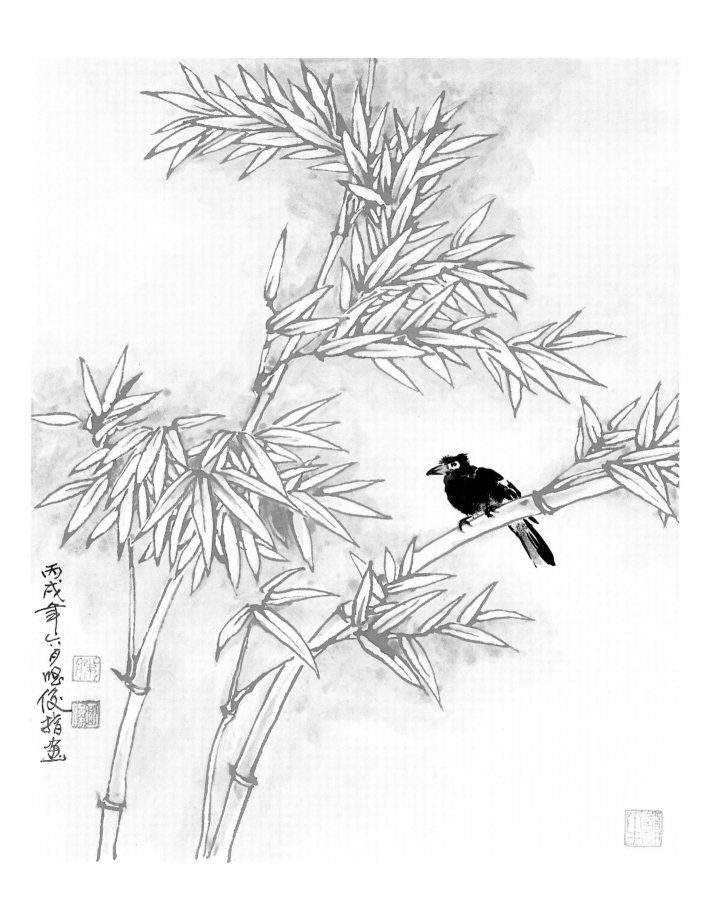

朱竹

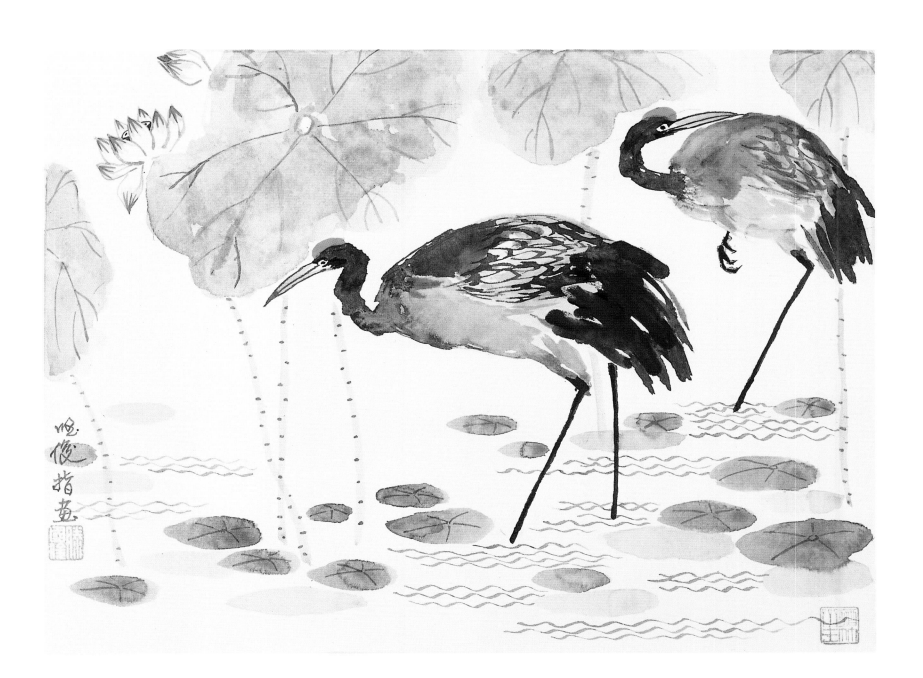

荷塘双鹤

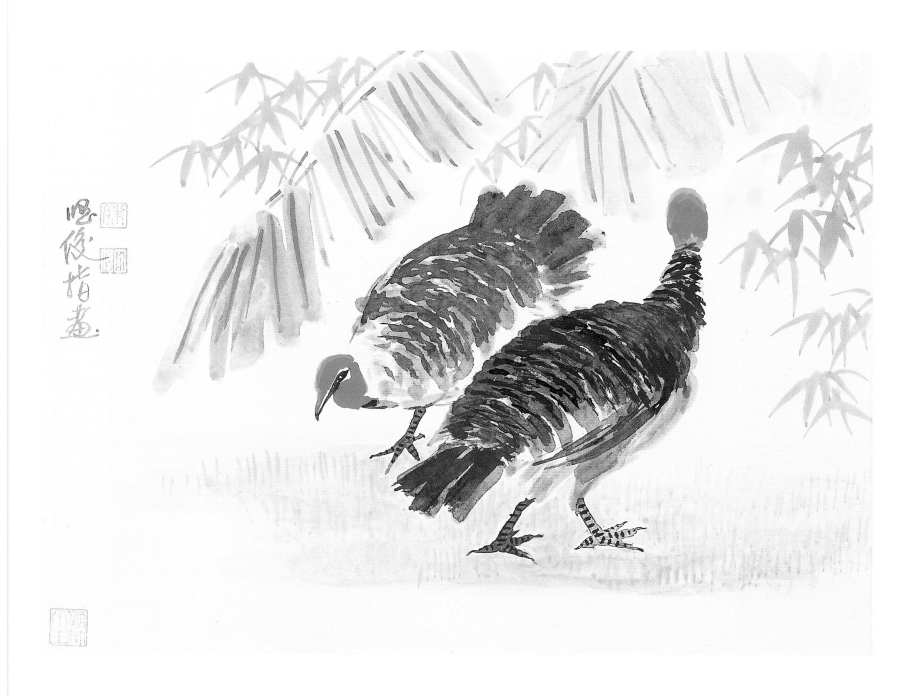

火鸡

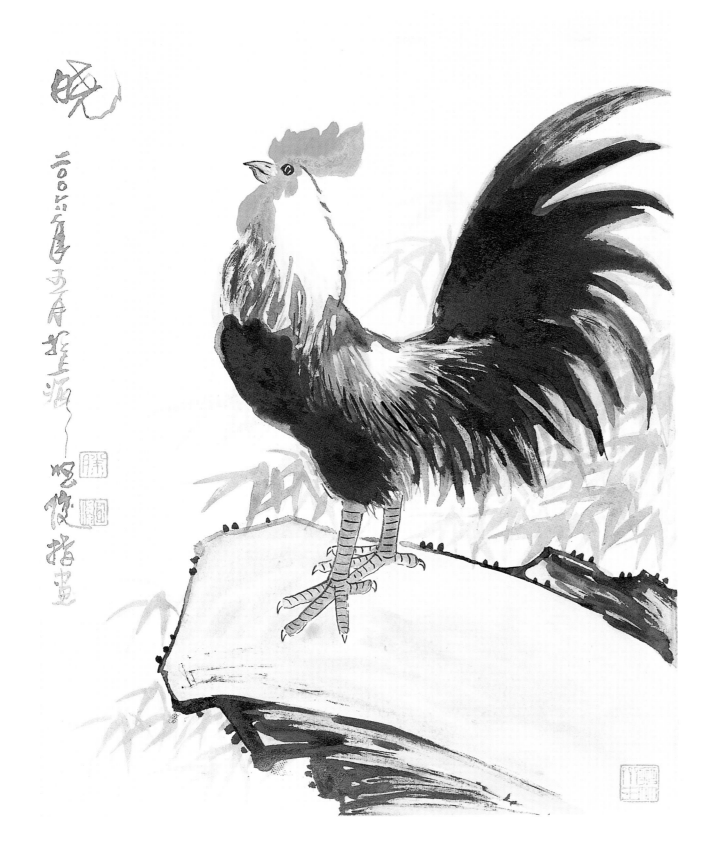

报晓

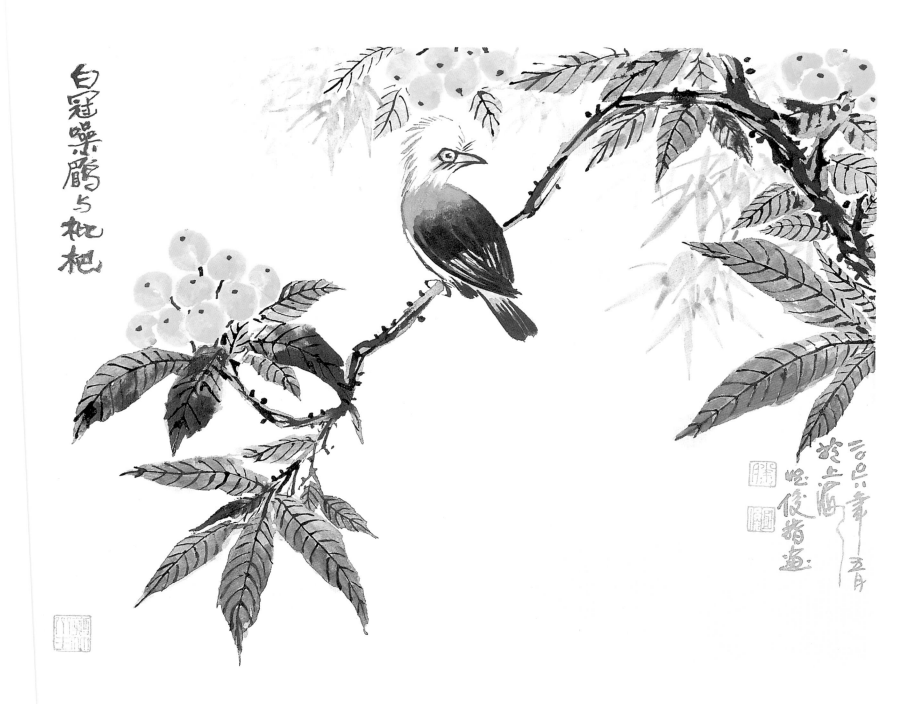

白冠噪鶥与枇杷

白冠噪鶥与枇杷

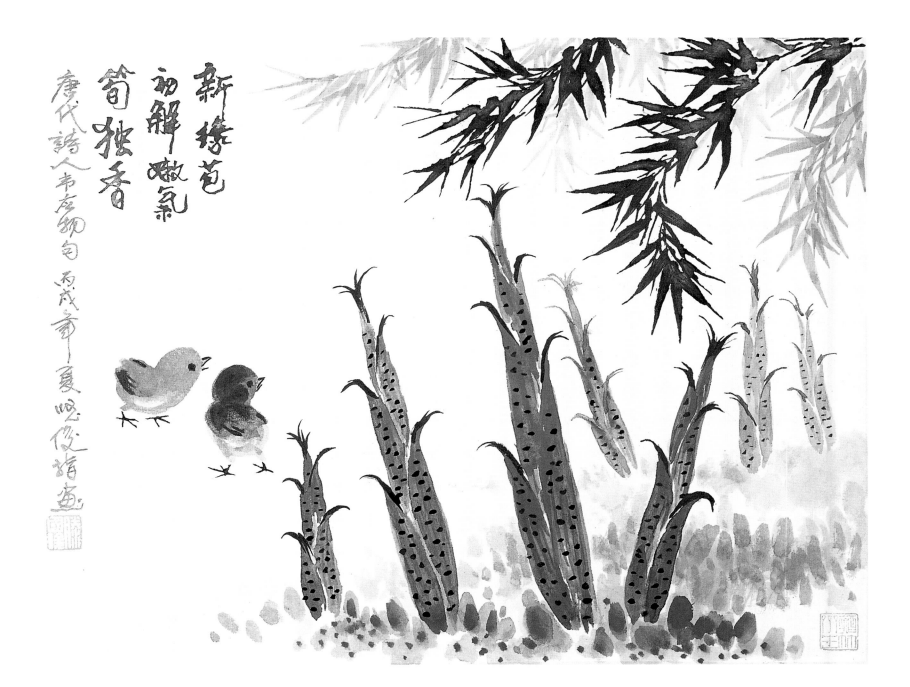

新篁苞
初解嫩气
笋独香
唐代诗人韦应物句 丙戌初夏滕俊指画

嫩笋独香

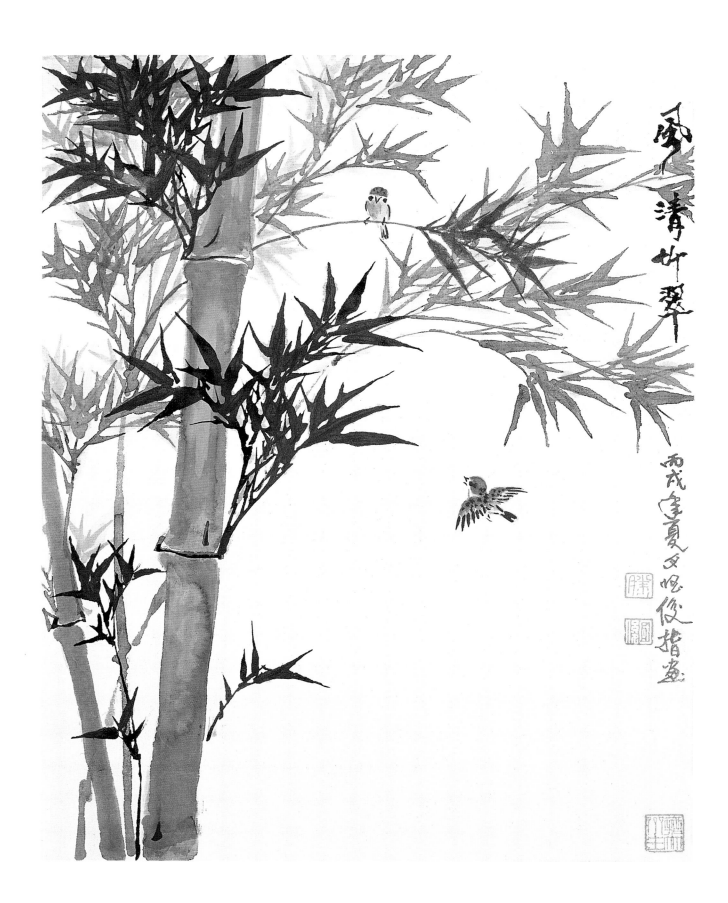

风清竹翠

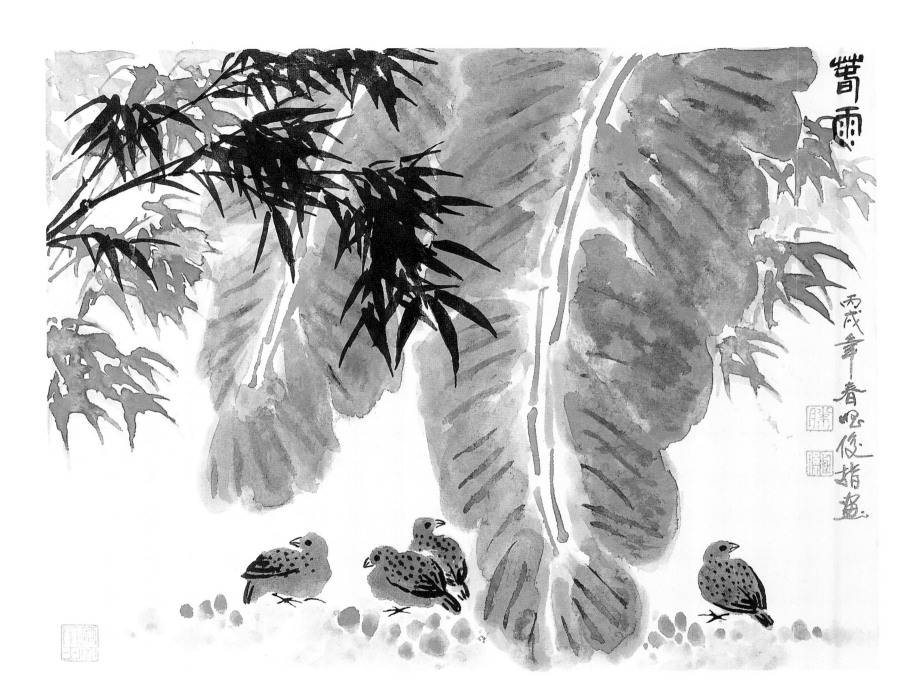

25

春雨

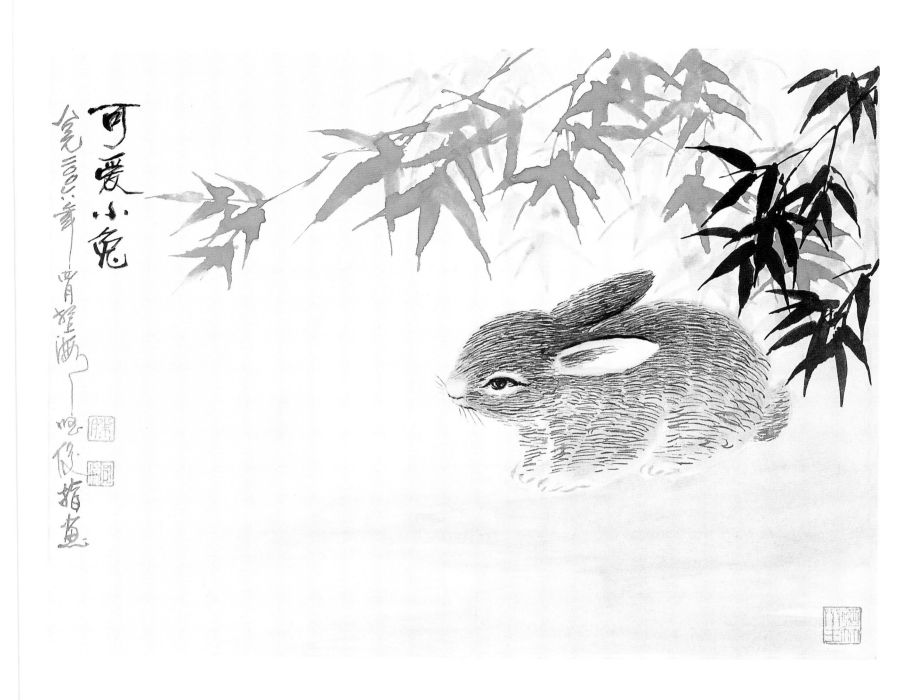

可爱小兔

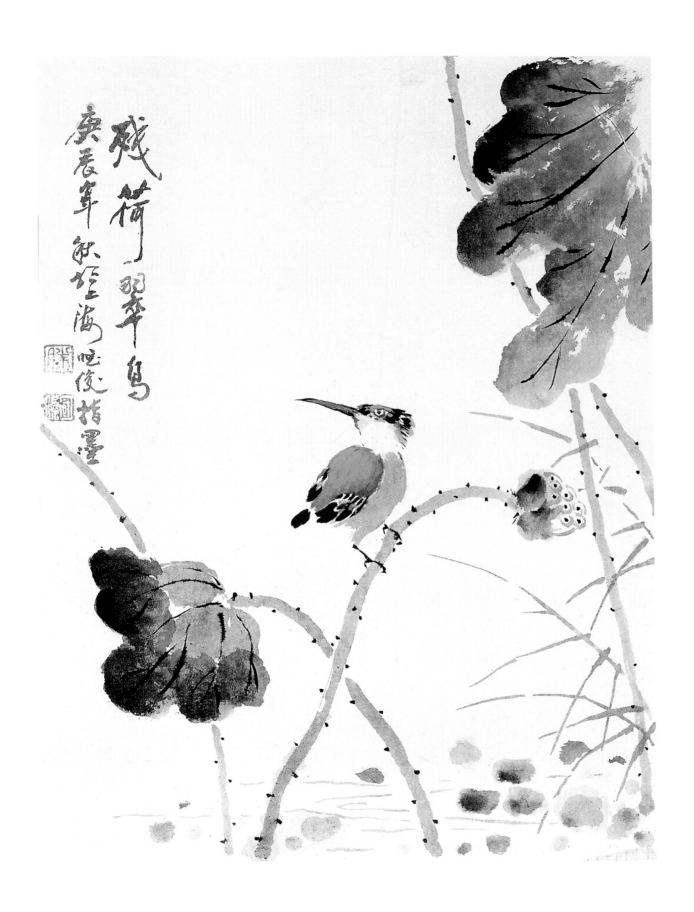

残荷翠鸟

28

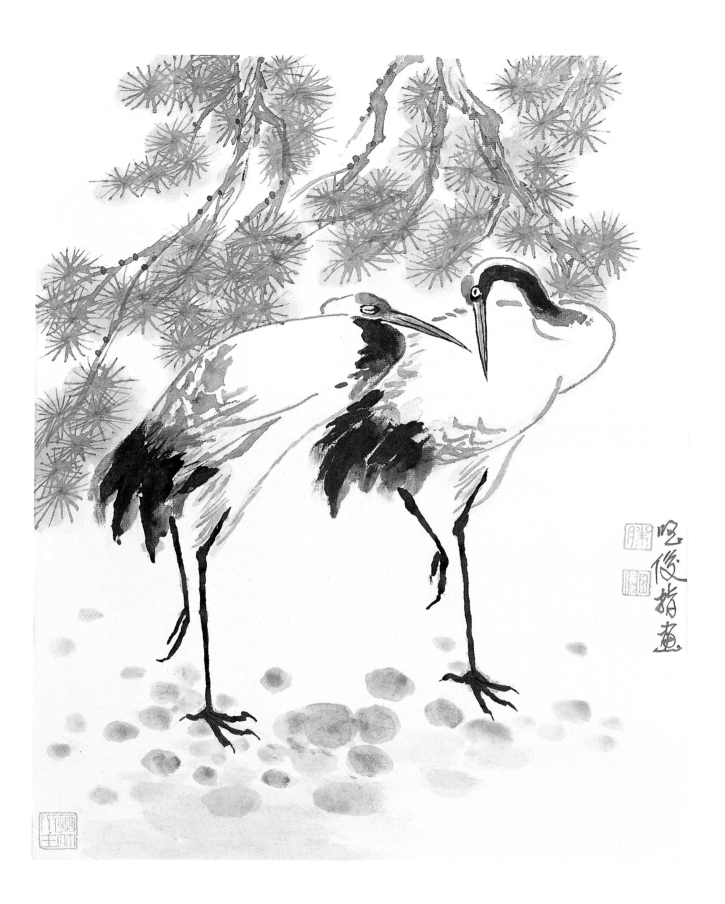

松鹤图

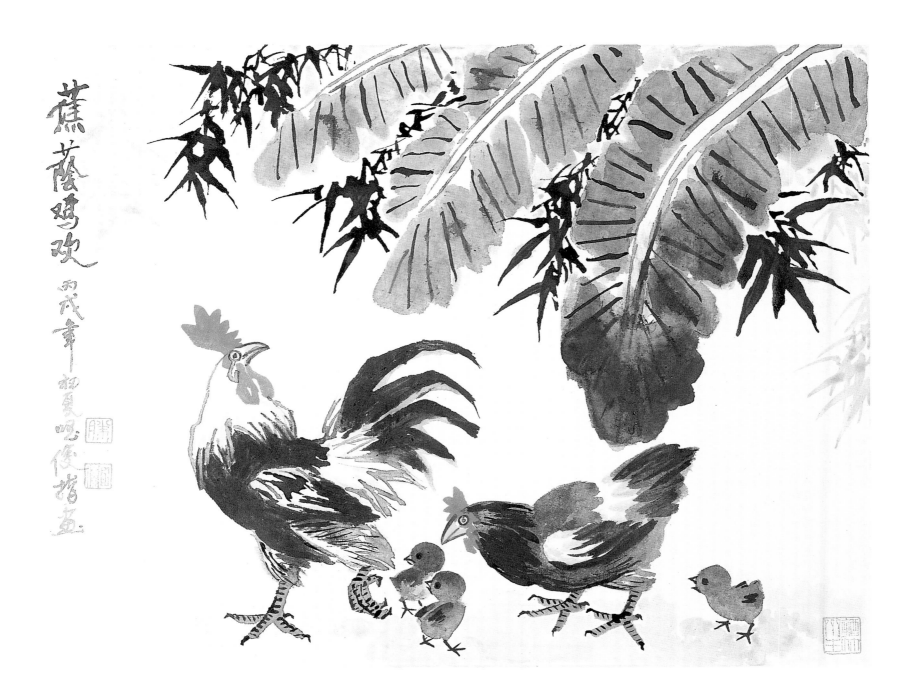

蕉荫鸡欢

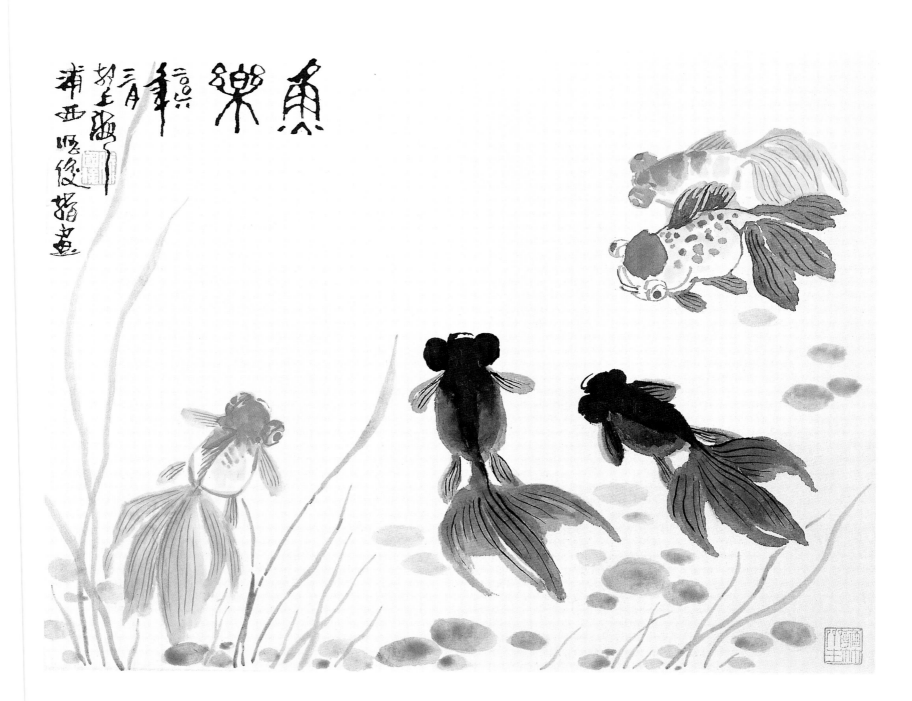

鱼乐图

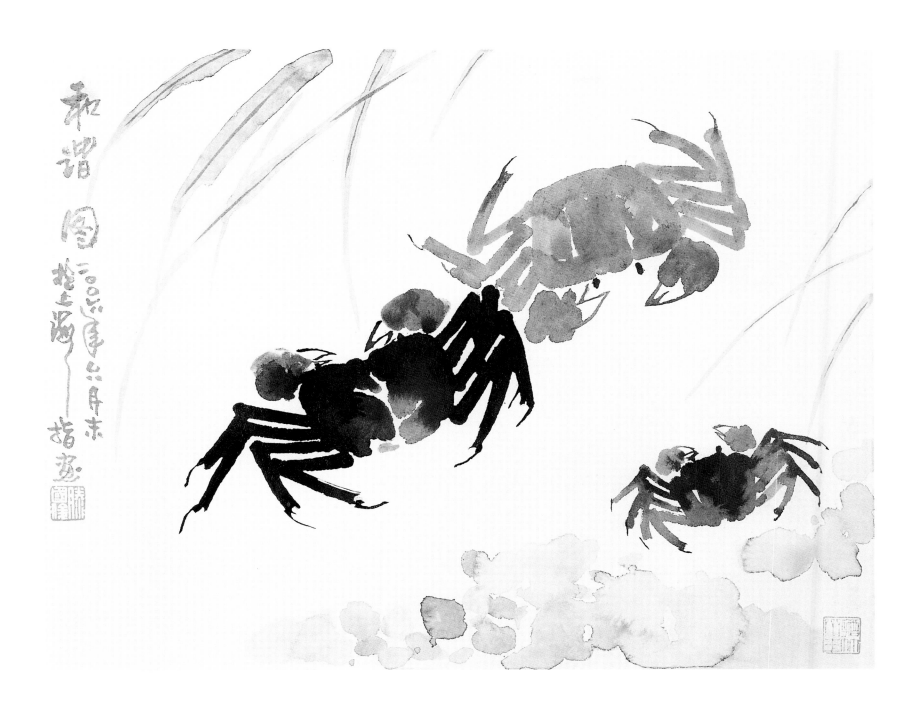

和谐图

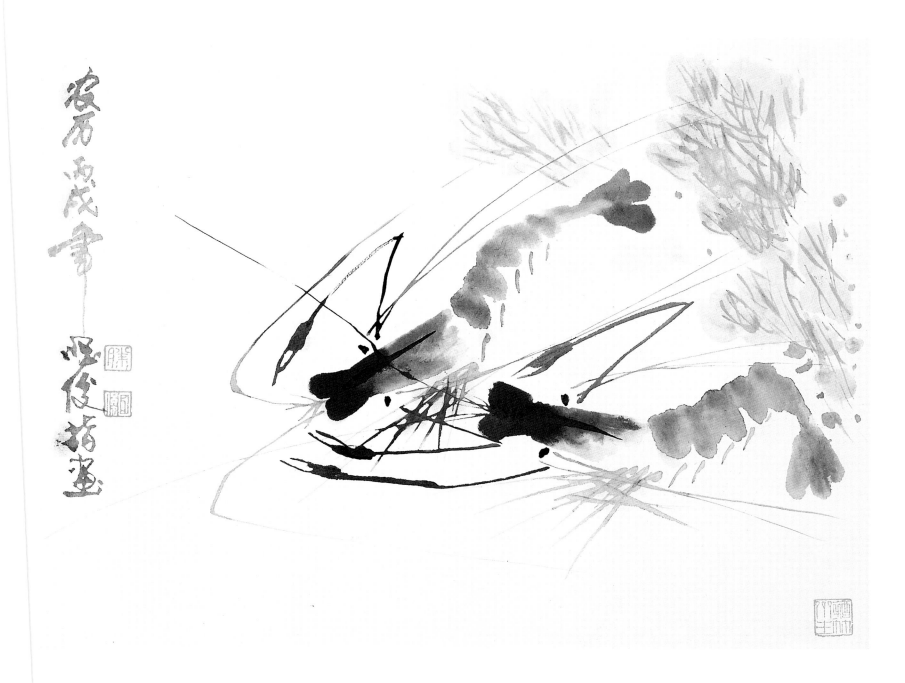

对虾

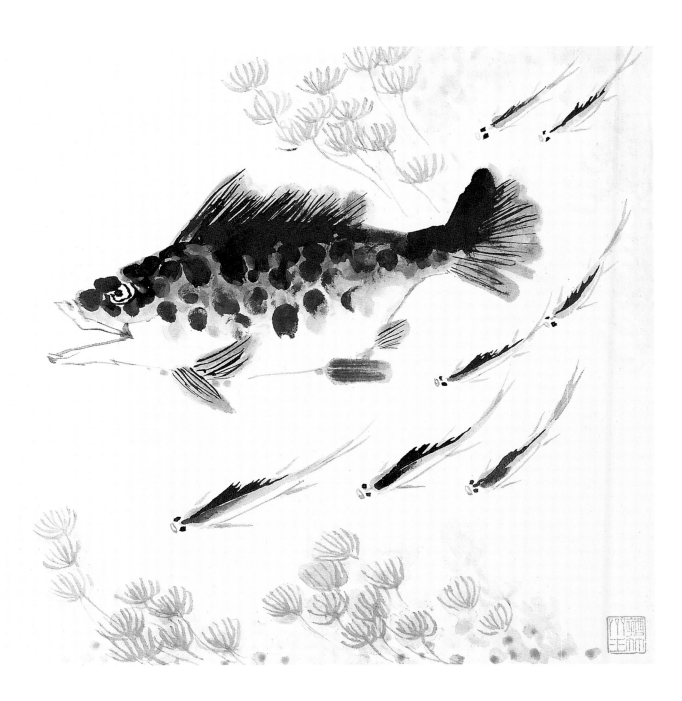

嬉游

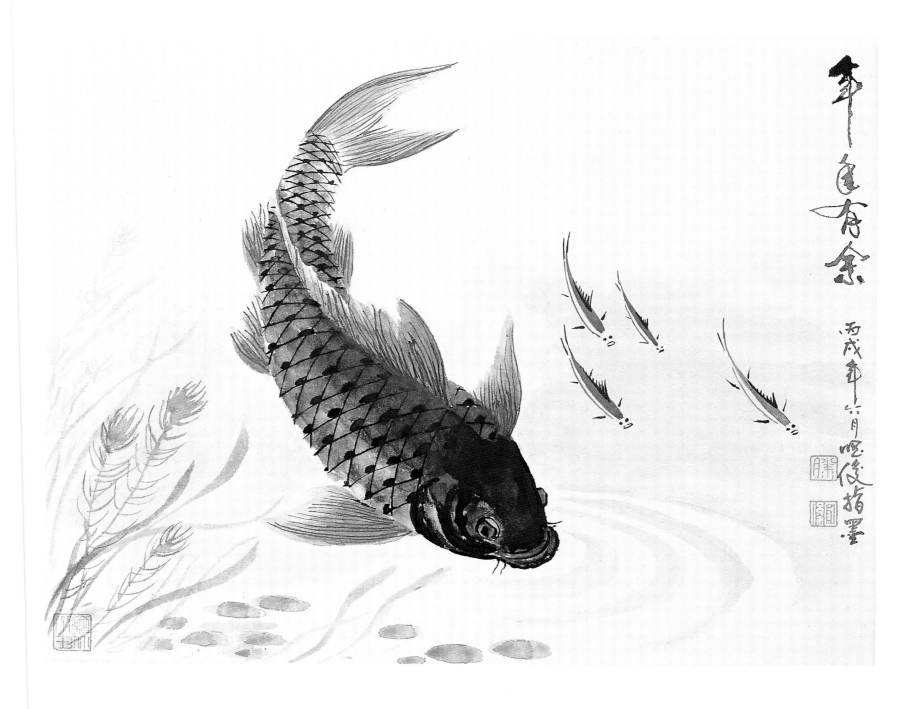

年年有鱼

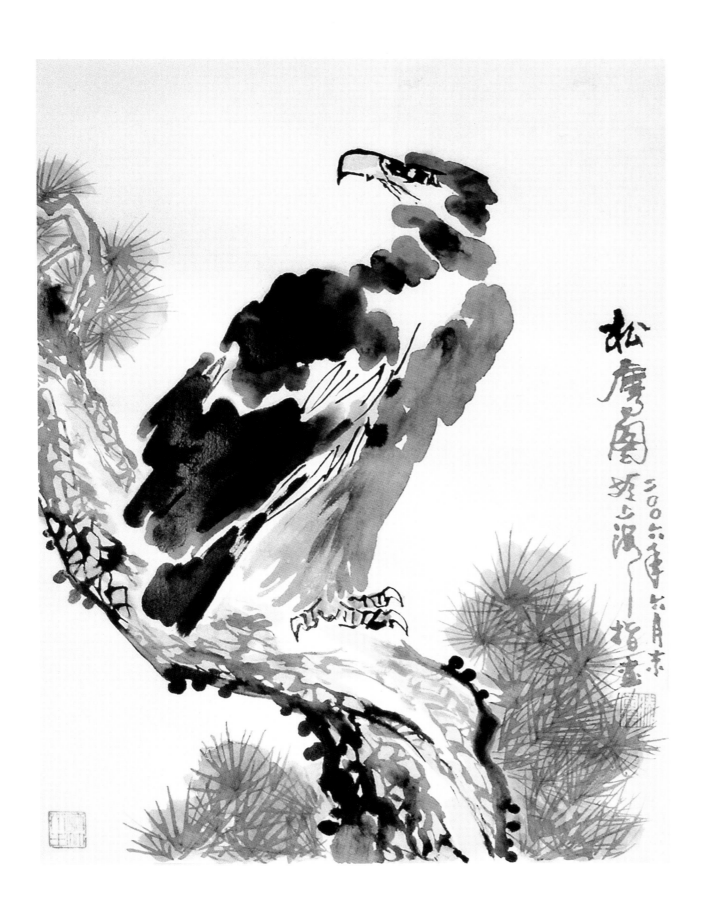

松鷹圖

36

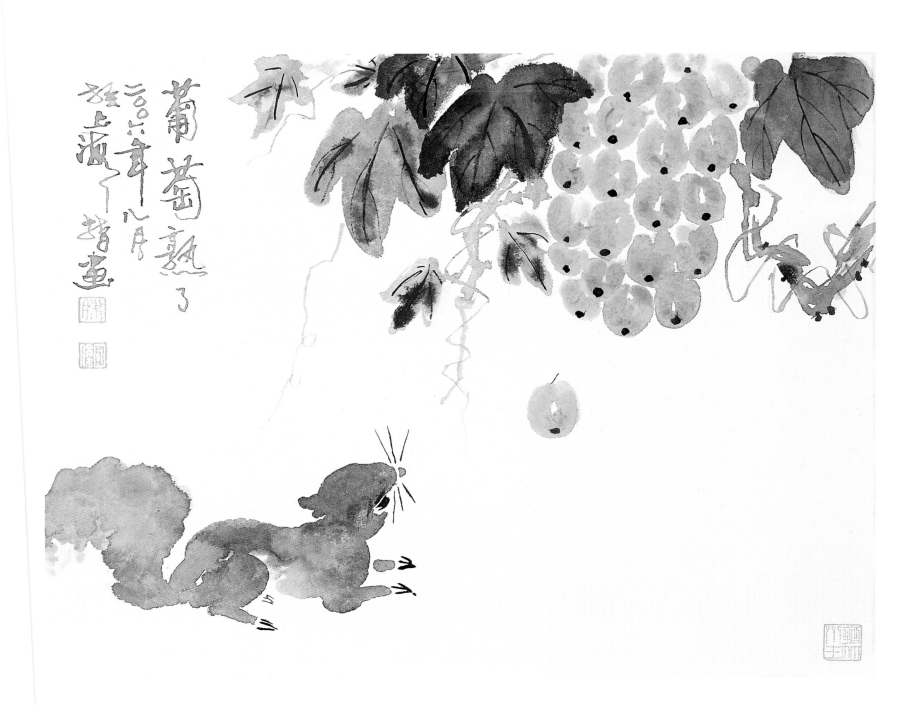

葡萄熟了

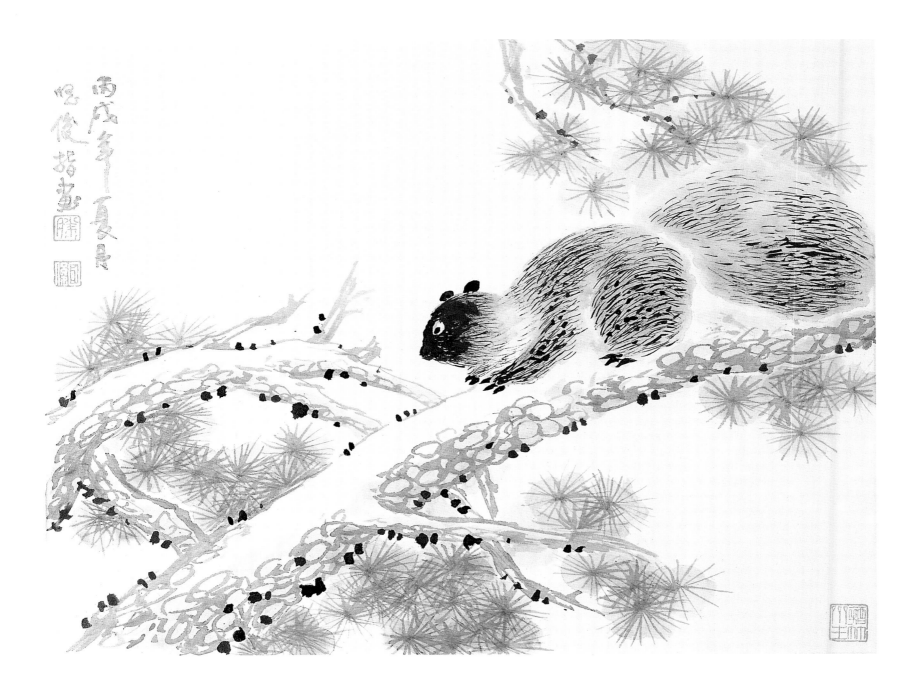

小松鼠

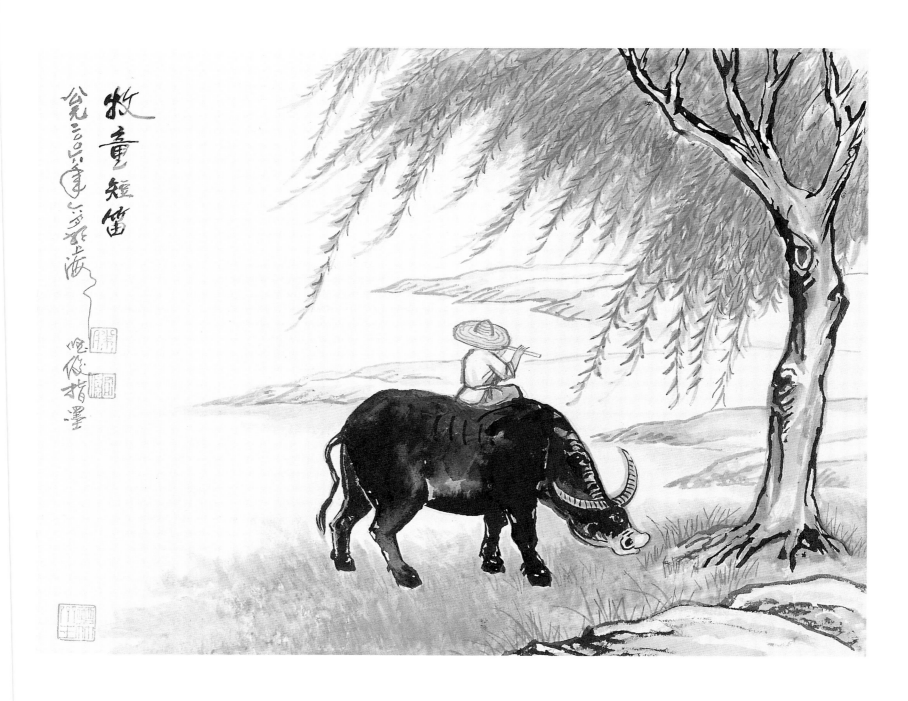

牧童短笛

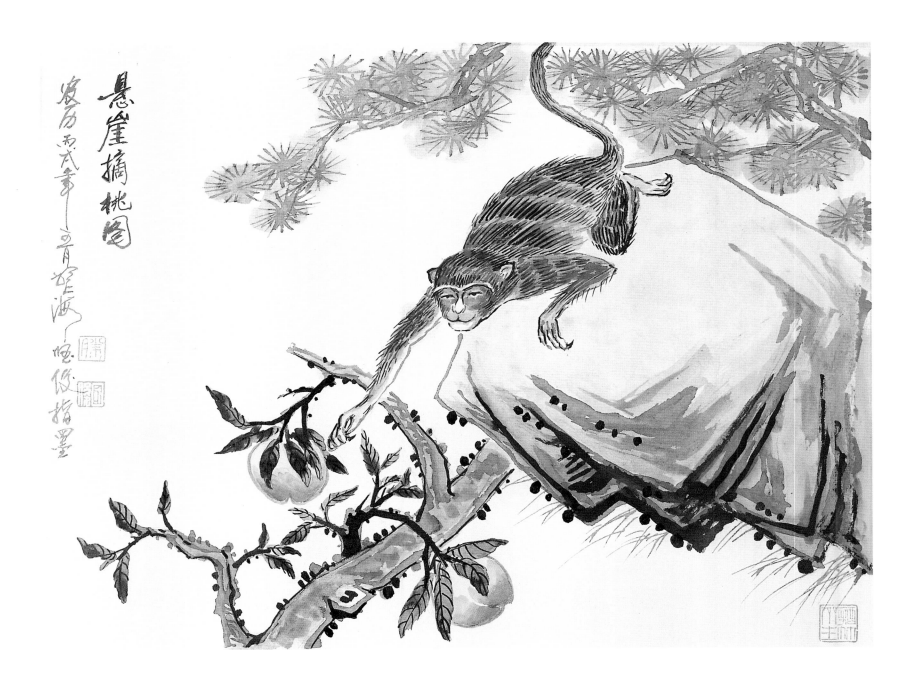

悬崖摘桃图

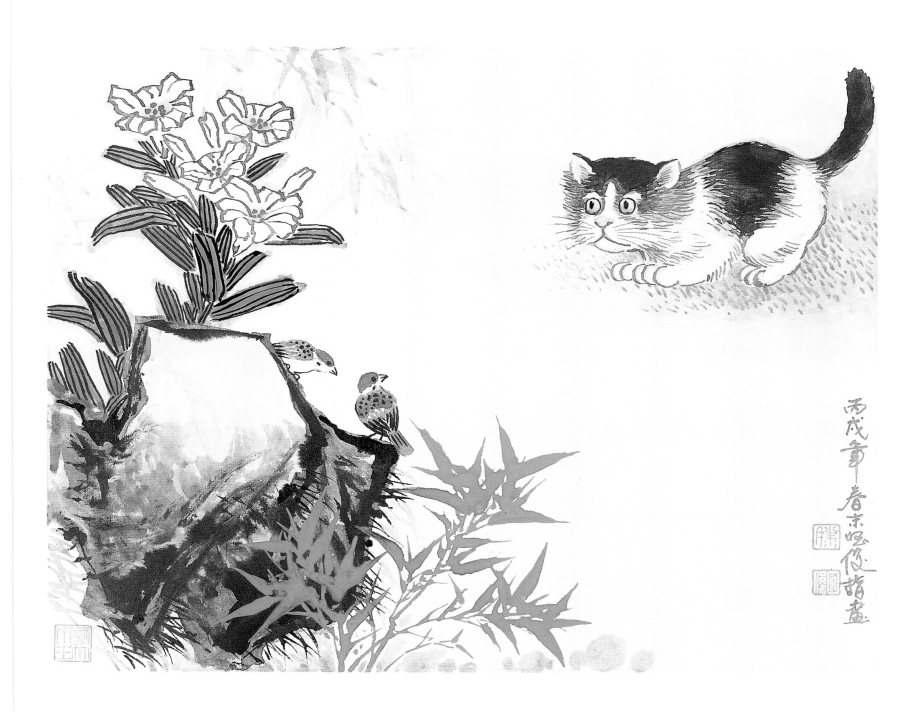

聚精会神

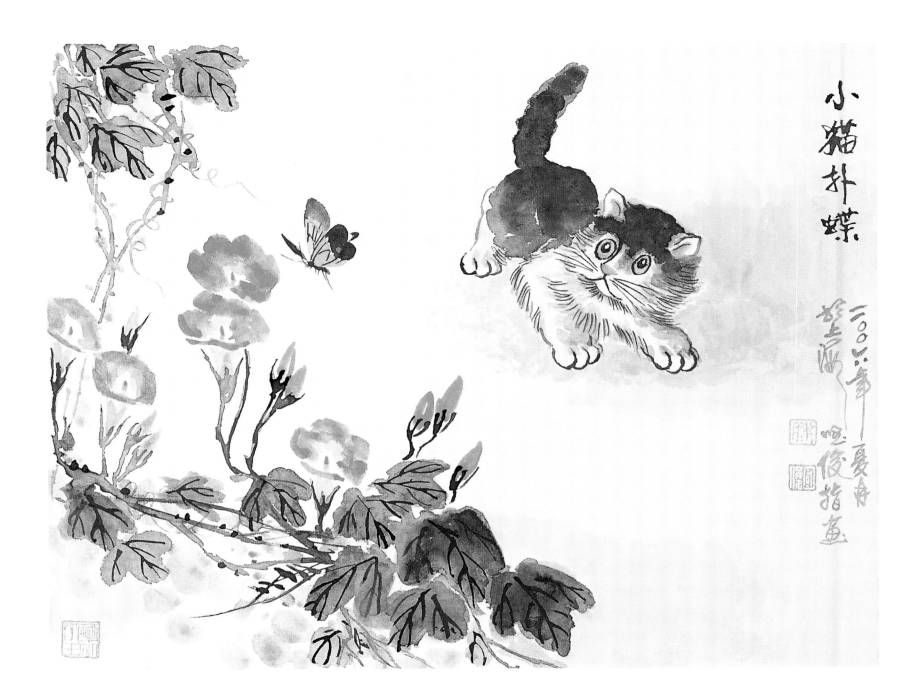

小猫扑蝶

41

小猫扑蝶

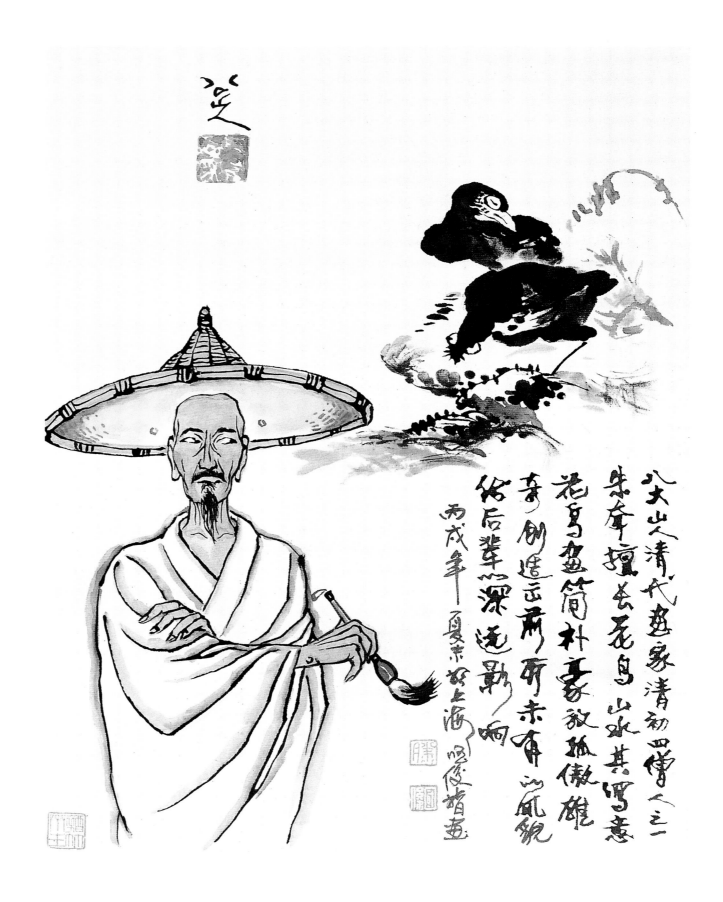

八大山人

八大山人清代遺象清初四僧人之一
朱耷擅长花鸟山水其写意
花鸟盘简朴蓄敖孤傲雄
奇创造远前而末有风貌
俗后辈深远影响
丙戌年夏末於上海呢庆俊揩畫

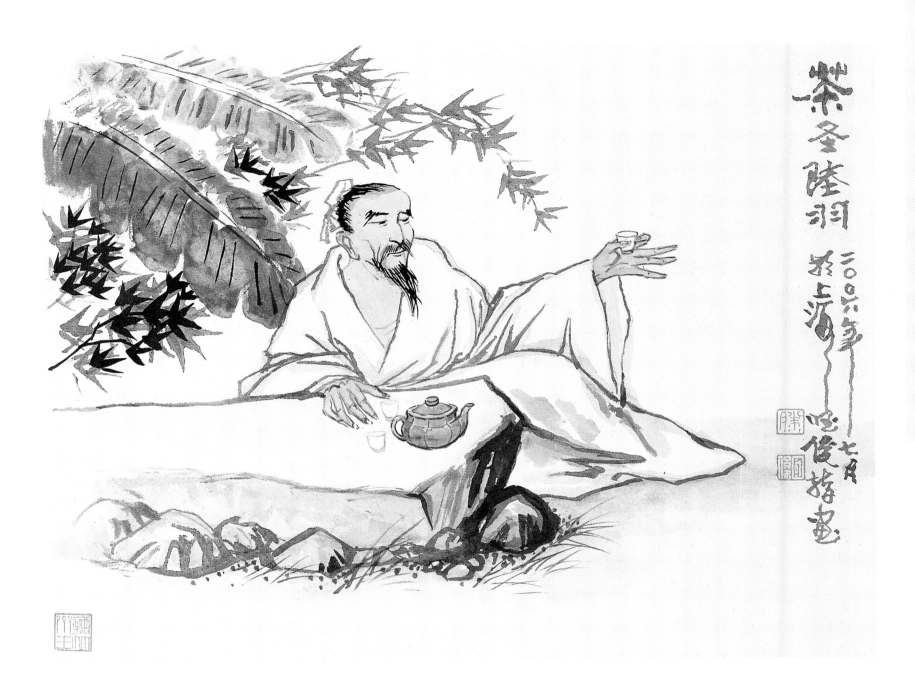

茶圣陆羽 於上海呢俊揹畫

茶圣陆羽

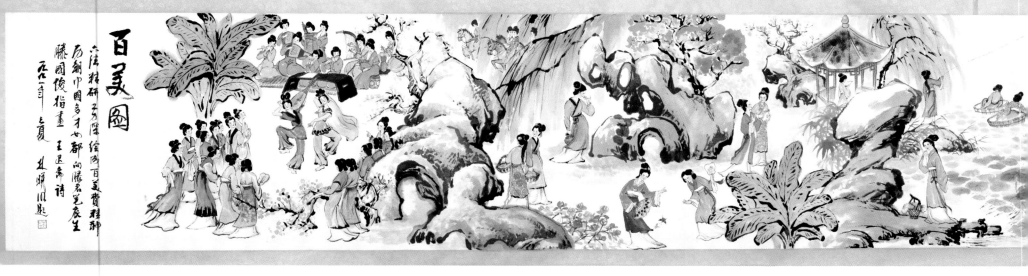

百美圖

六法精研妙理，繪成百美費精神，歷朝巾幗多才女，都向滕君筆底生。

滕國俊指畫，王遐舉詩。

癸酉之夏，北晴川題。

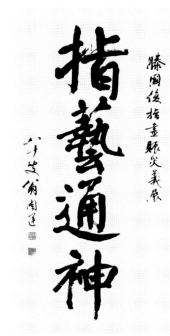

上海中国画院一级美术师、著名中国画家林曦明先生题

滕國俊指畫賑災義展

指藝通神

著名书法大家翁闿运题词

为滕國俊指畫家題

華夏奇才

辛未秋日蒙齋任政

著名书法家任政题词

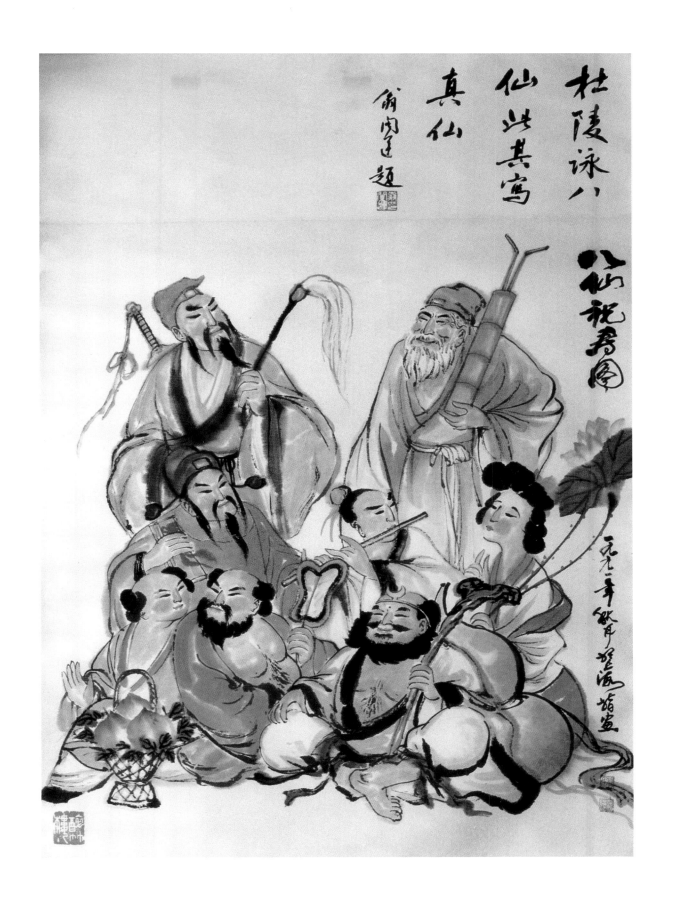

八仙祝寿图

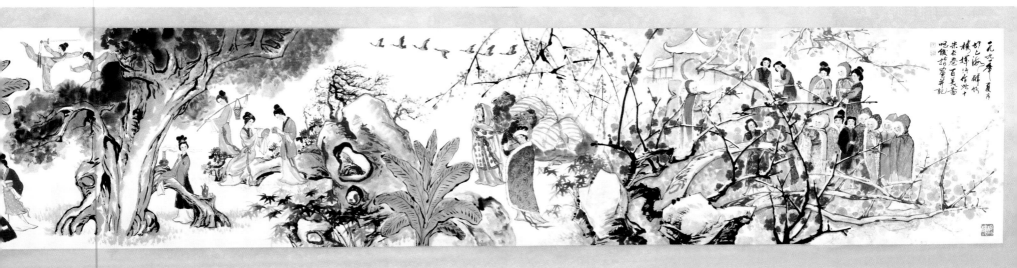

百美图（原作890cm × 76cm）

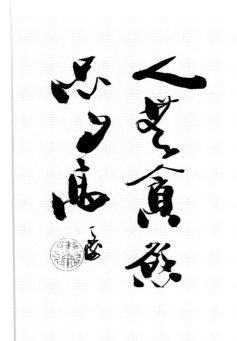

久慕滕君画道精，才奇手巧艺道神。
朵云华展开新面，独出心裁最动人。

　　新四军老战士、著名诗人谢震为
　　祝贺"滕国俊指画赈灾义展"题

艺苑新花一朵开，兼长众妙是通才。
银毫快洒烟云起，铁腕轻扬金石摧。
五色纷飞成锦绣，百葩高放耀春至。
中西并纳容古今，造化为艺自剪裁。

六法精研功力深，绘成百美费精神。
历朝巾帼多才女，都向滕君笔底生。

　　上海文史研究馆馆员、著名诗人、书画家
　　九十高龄王退斋为"滕国俊指画"题诗二首

原上海中国画院副院长韩天衡先生题词

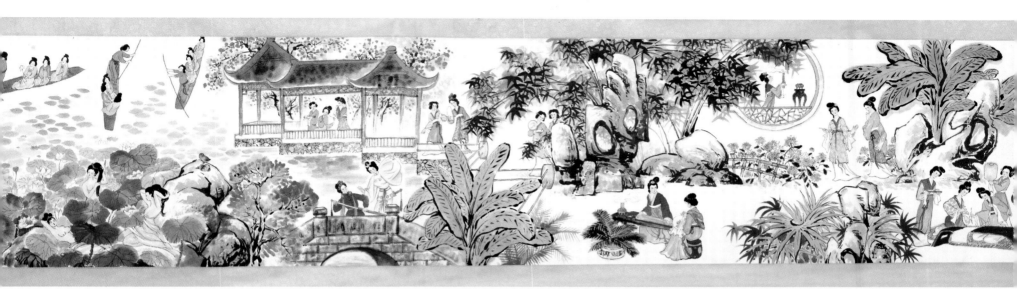

著名花鸟国画大师吴野洲题词

原上海书法家协会副主席洪丕谟题词

上海文史研究馆馆员、91岁著名画家陈莲涛题词

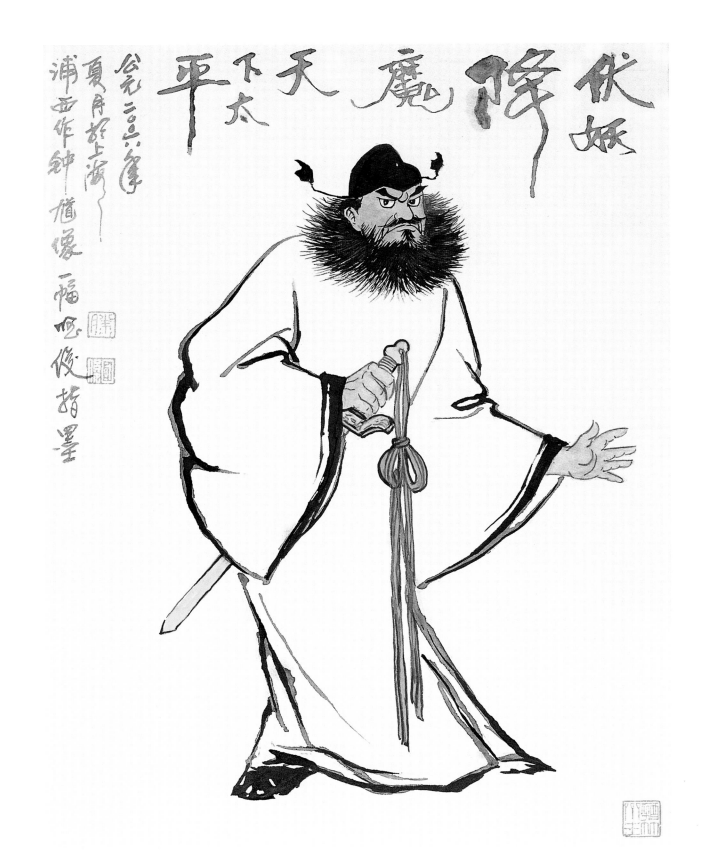

伏妖降魔

天下太平

公元二○○六年夏月龙上海浦西作钟馗像一幅呕俊指墨

钟馗

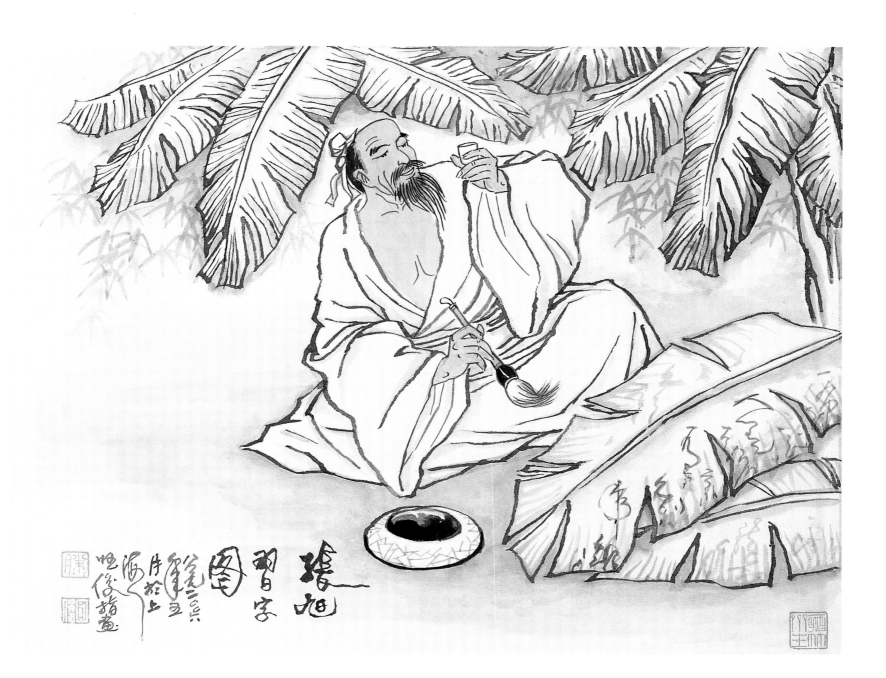

张旭习字图

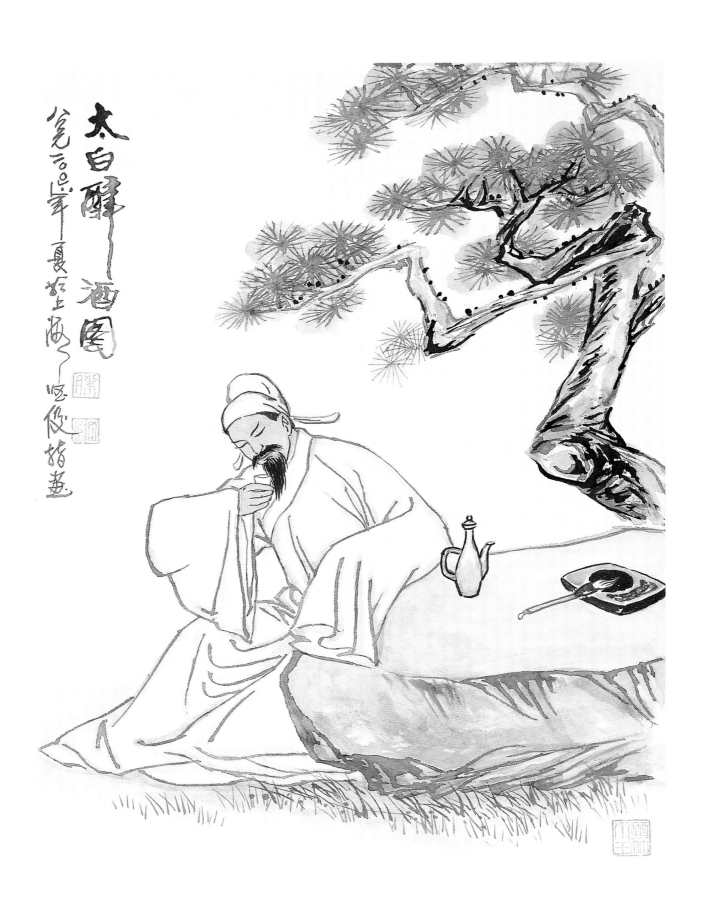

太白醉酒图

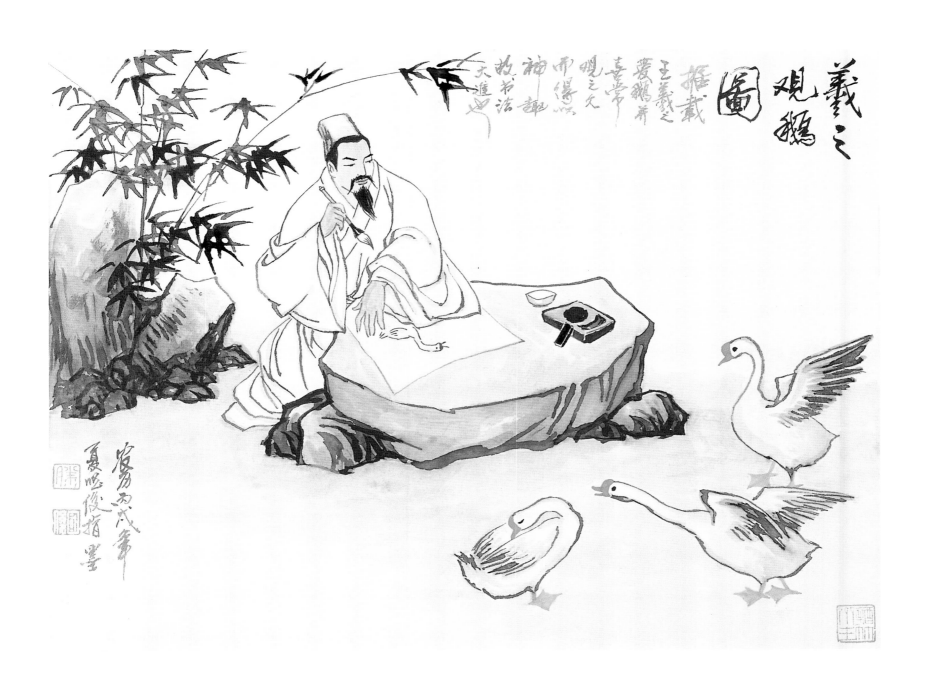

羲之观鹅图

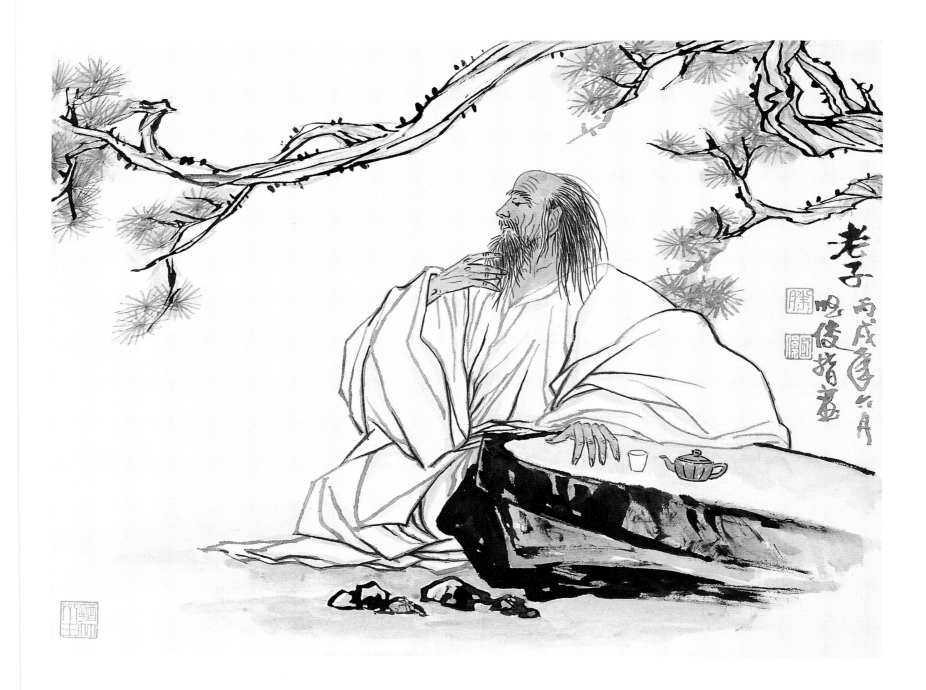

老子

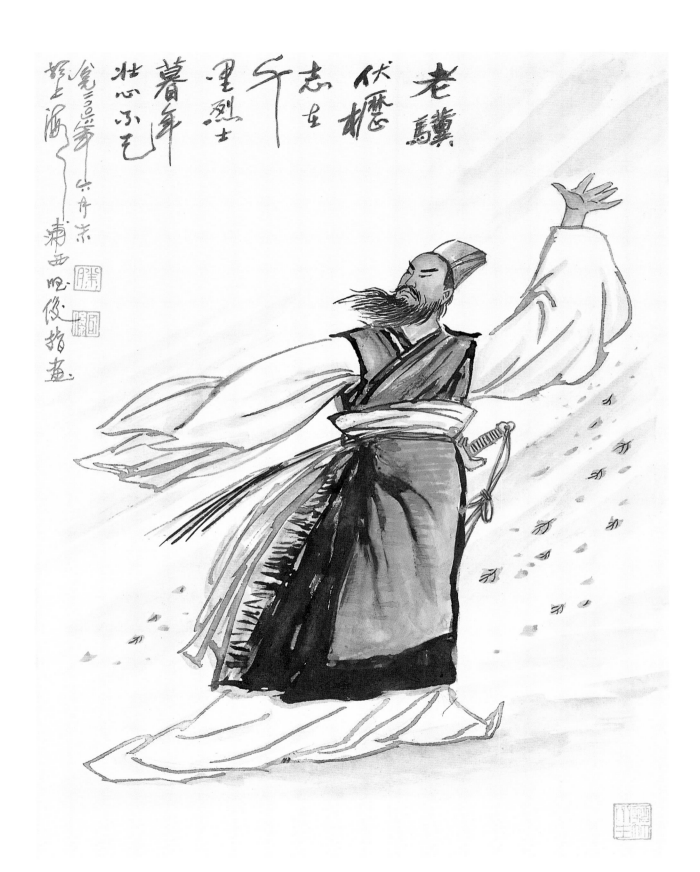

老骥伏枥，志在千里

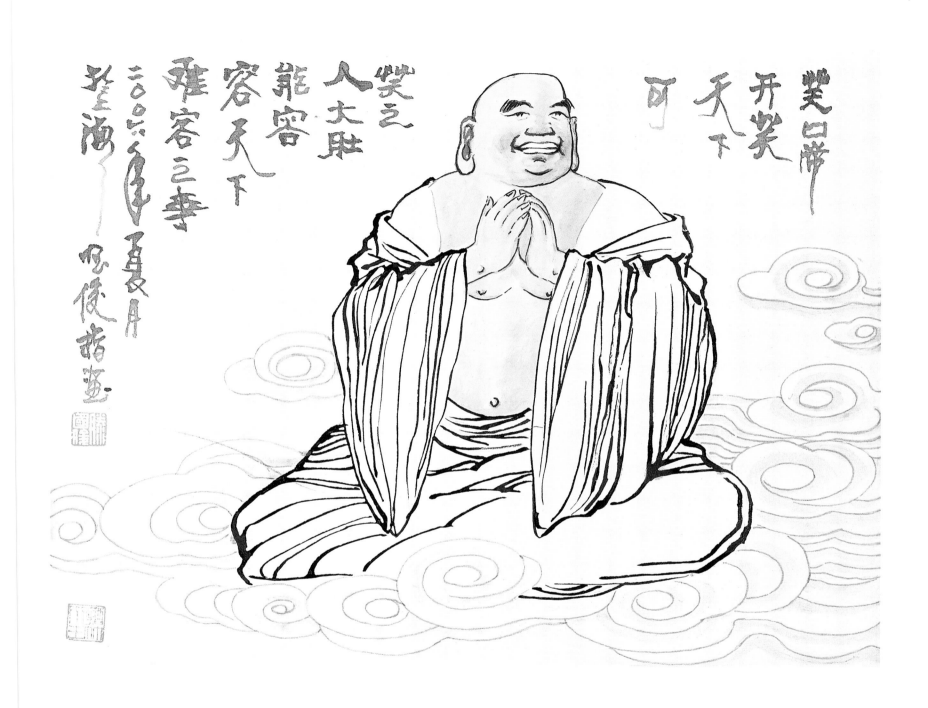

笑口常开笑天下可

笑之
人大肚
能容
容天下
难容三事
二〇〇六年夏月
望海~呢俊指画

佛乐图

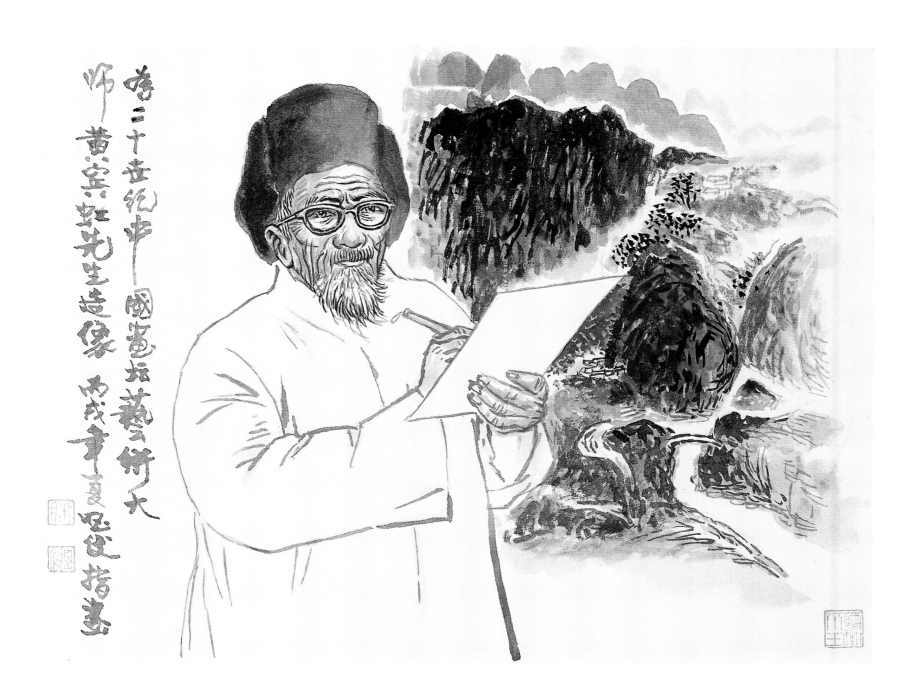

值二十世纪中国画坛艺术大
师黄宾虹先生造像
丙戌年夏国俊指画

国画大师黄宾虹

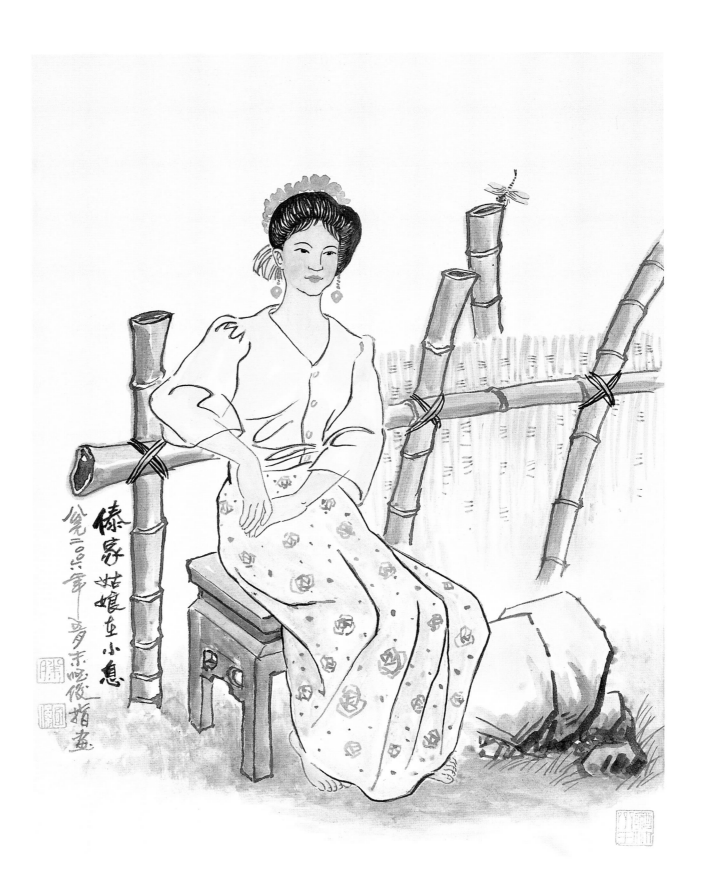

傣家姑娘

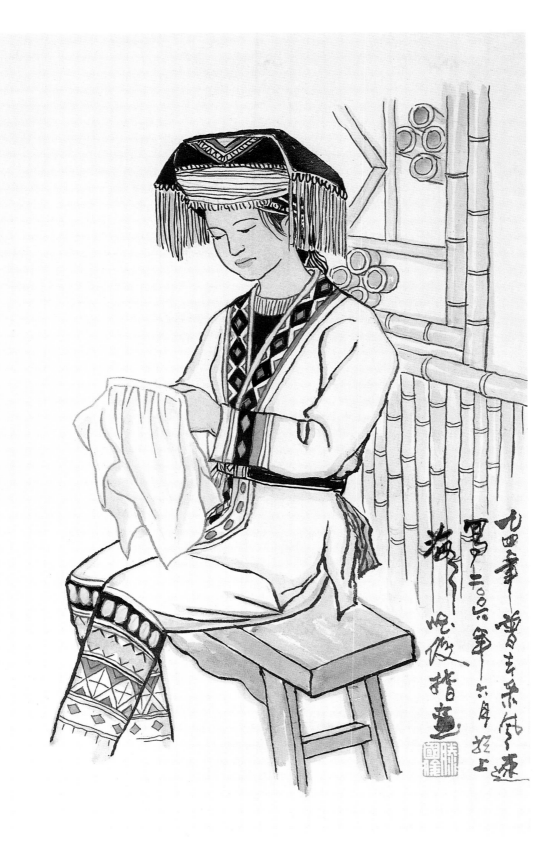

瑤家姑娘在繡花

57

瑶家姑娘在绣花

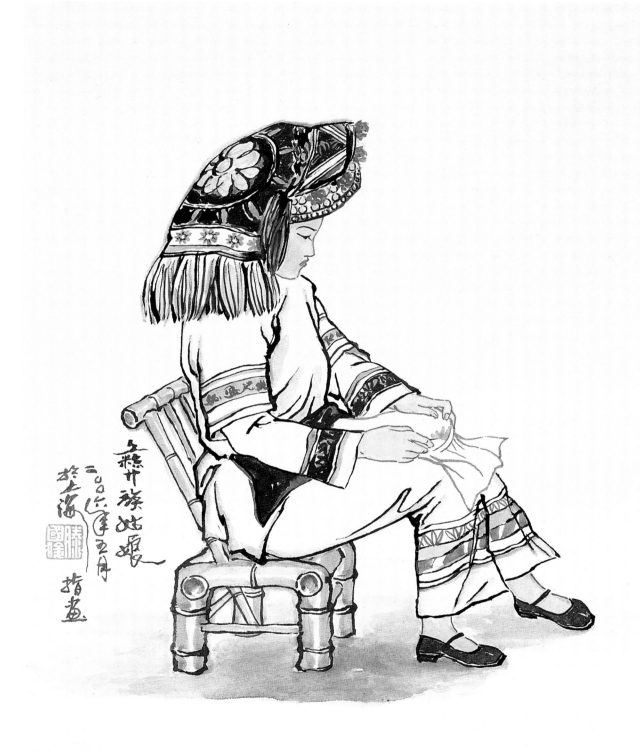

彝族姑娘

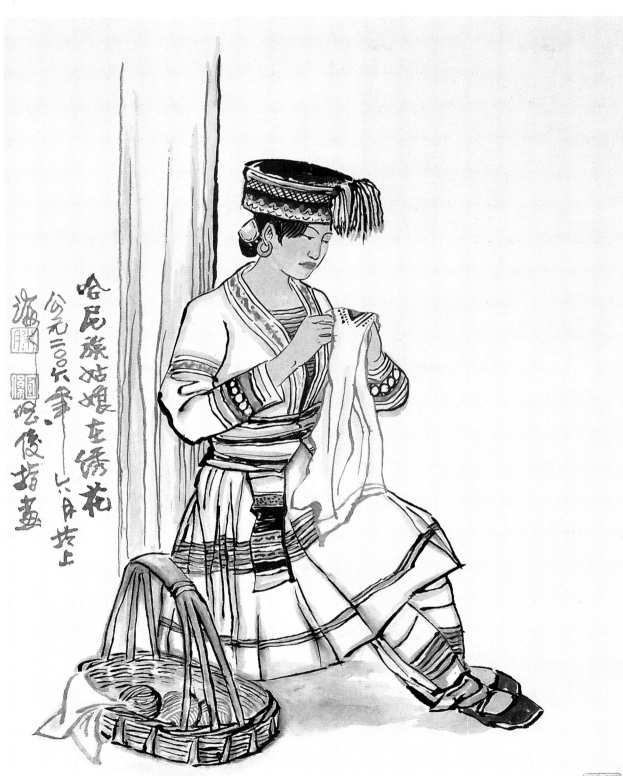

哈尼族姑娘在绣花
公元二〇六年 六月朔上
滕國俊指画

59

哈尼族姑娘

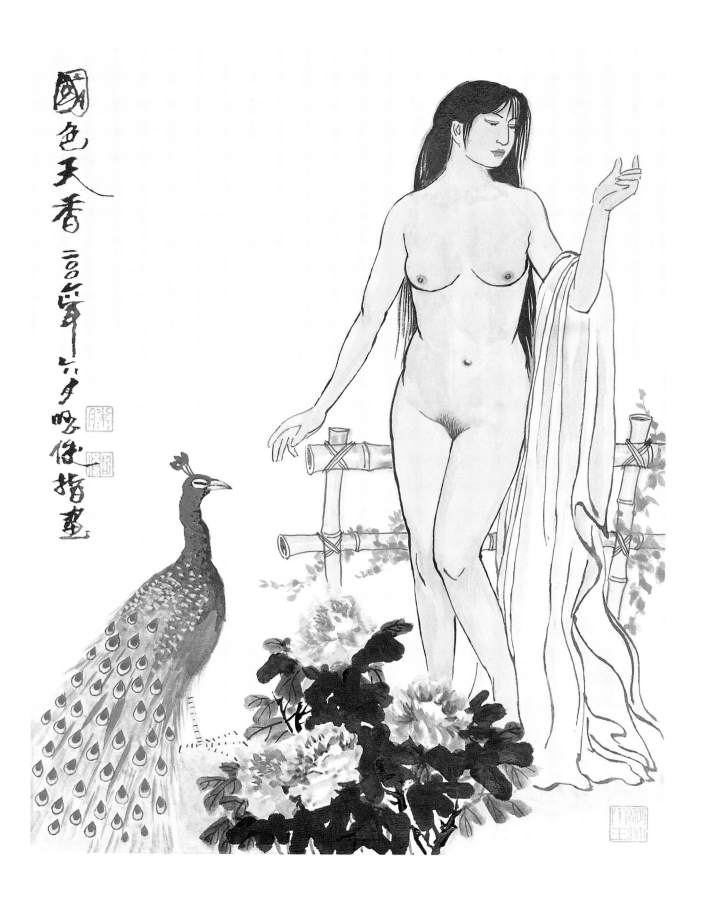

国色天香

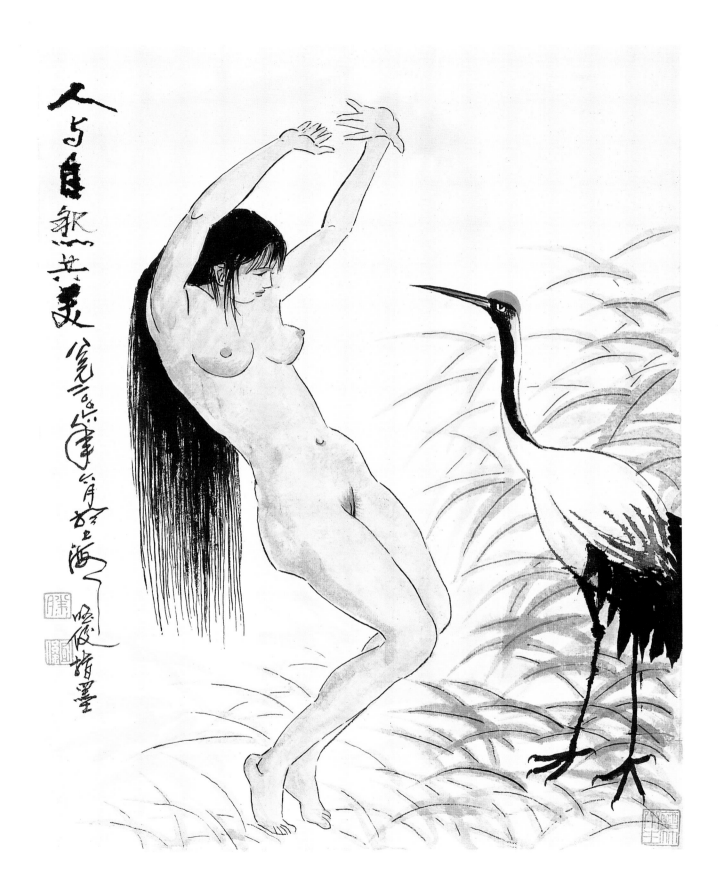

人与自然共美

人与自然共美

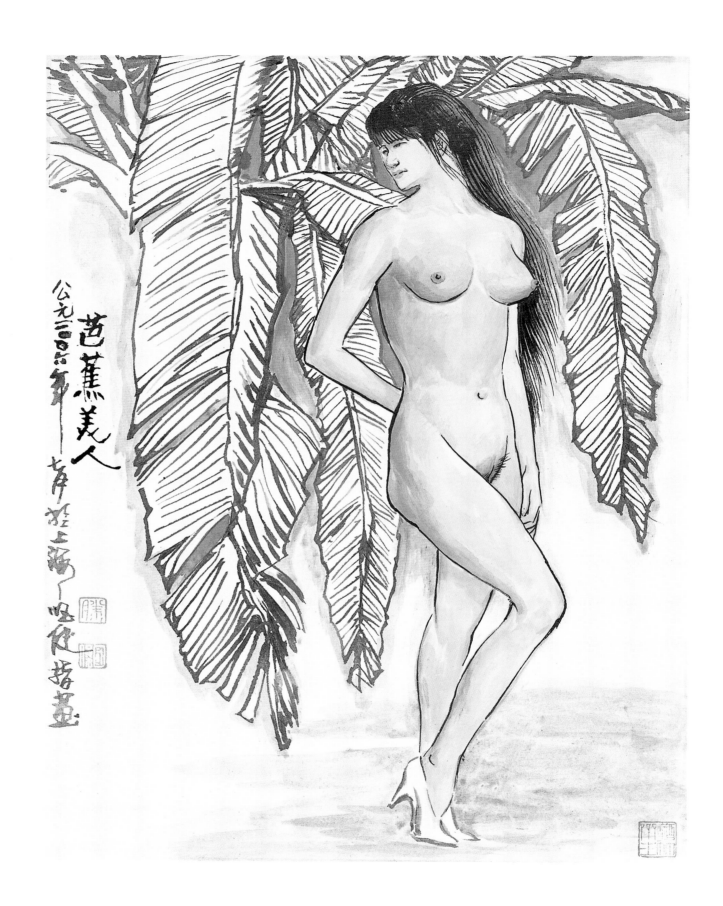

芭蕉美人

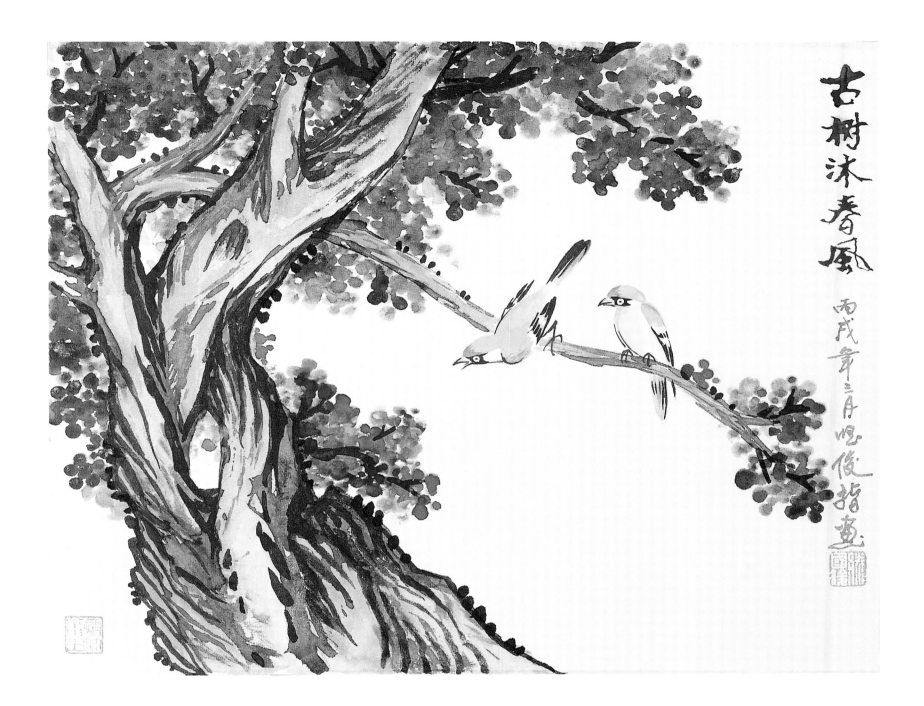

古樹沐春風

丙戌年三月國俊指畫

63

古树沐春风

64

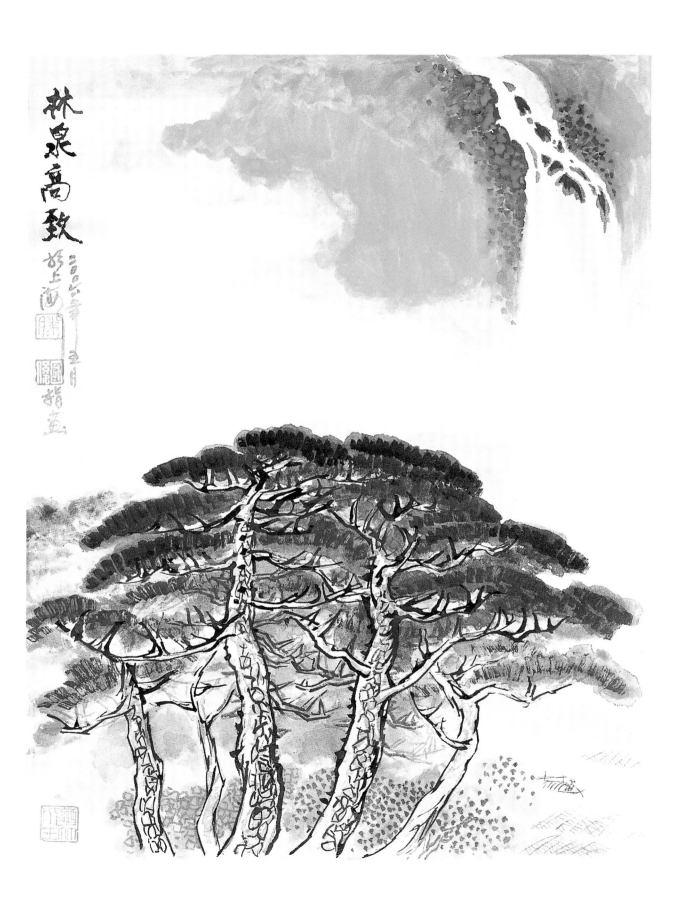

林泉高致

深山藏古寺

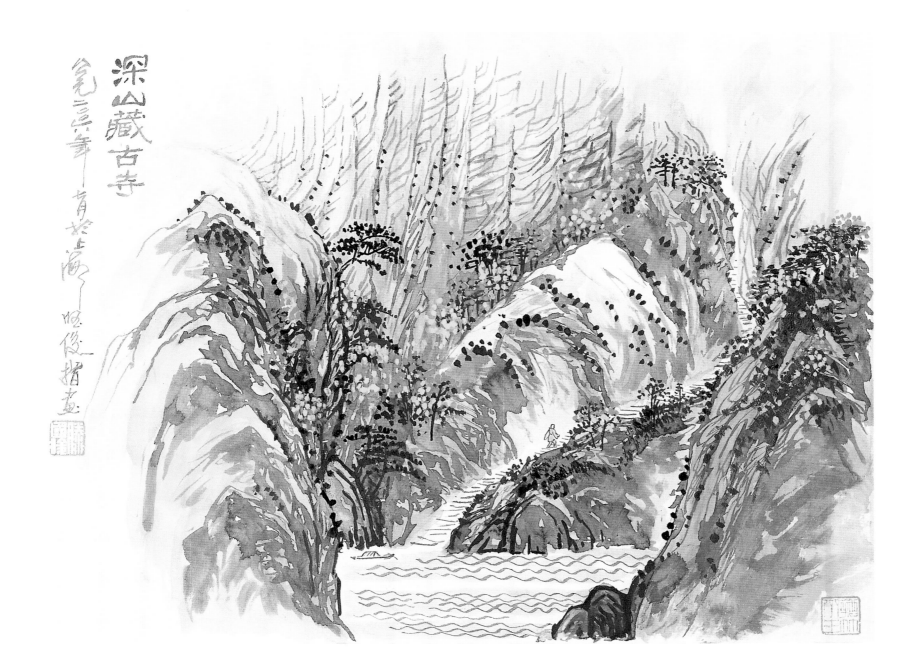

深山藏古寺

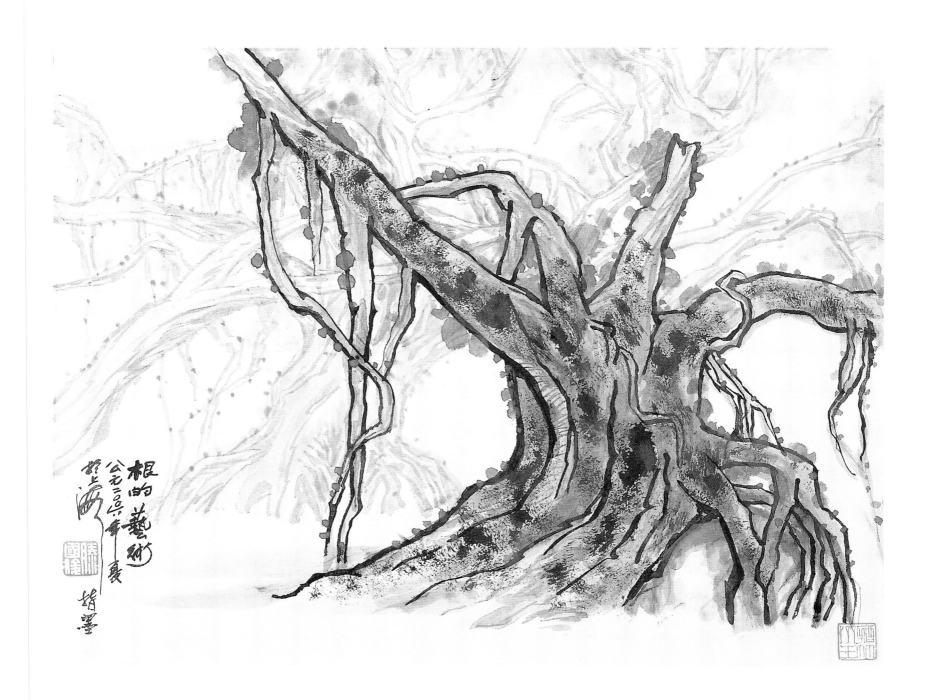

根的艺术

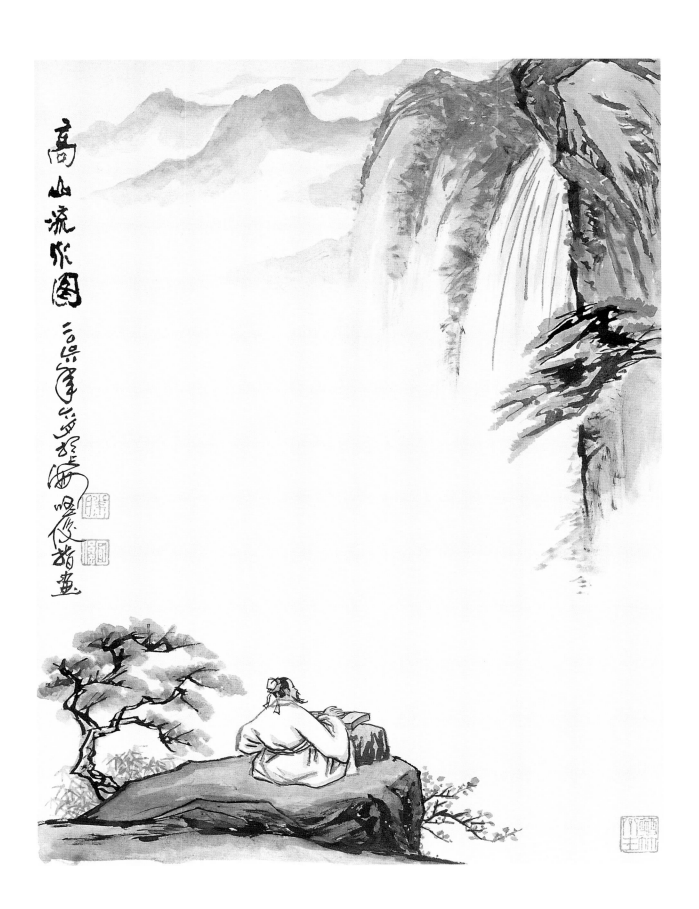

高山流水图

大井常青树

大井常青树

这两棵树为海罗衫一棵为柞树当年毛泽东和朱德常在树下观看红军操练一九二九年一月底两棵树毛泽东旧居一并烧毁不久即萌芽复活而枝叶繁茂四季常青故称常青树 二〇〇八年夏月於上海 國俊指墨

九七年六月於井冈山大井旧居速写

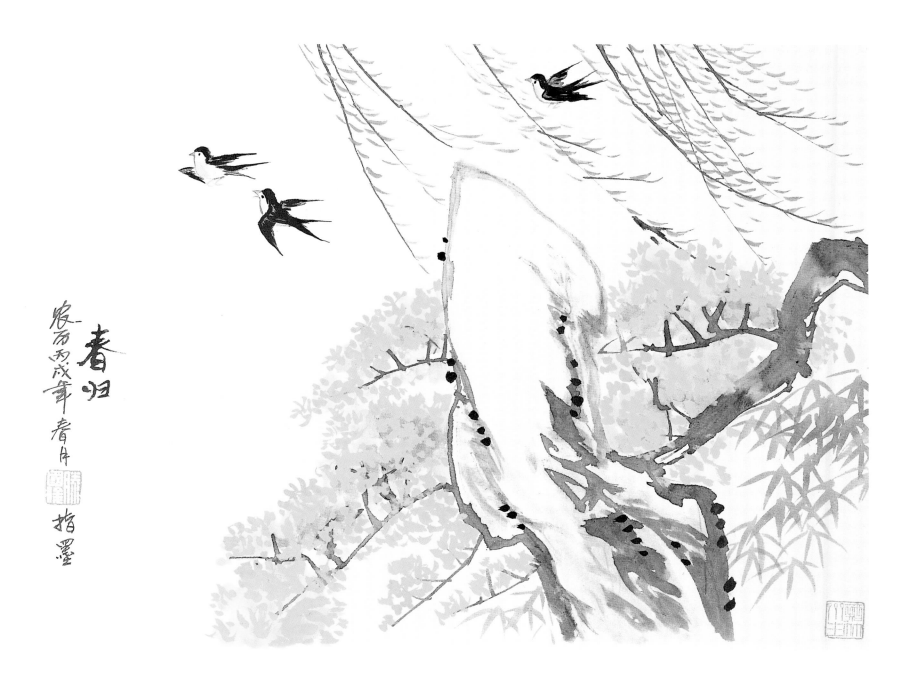

春归

农历丙戌年春月

指墨

春归

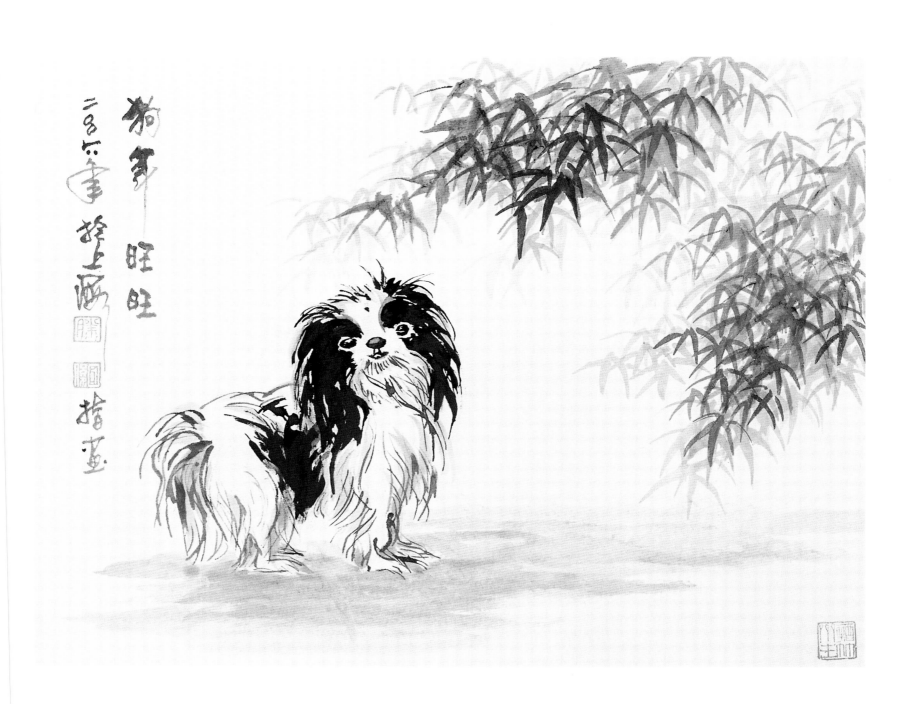

狗年旺旺

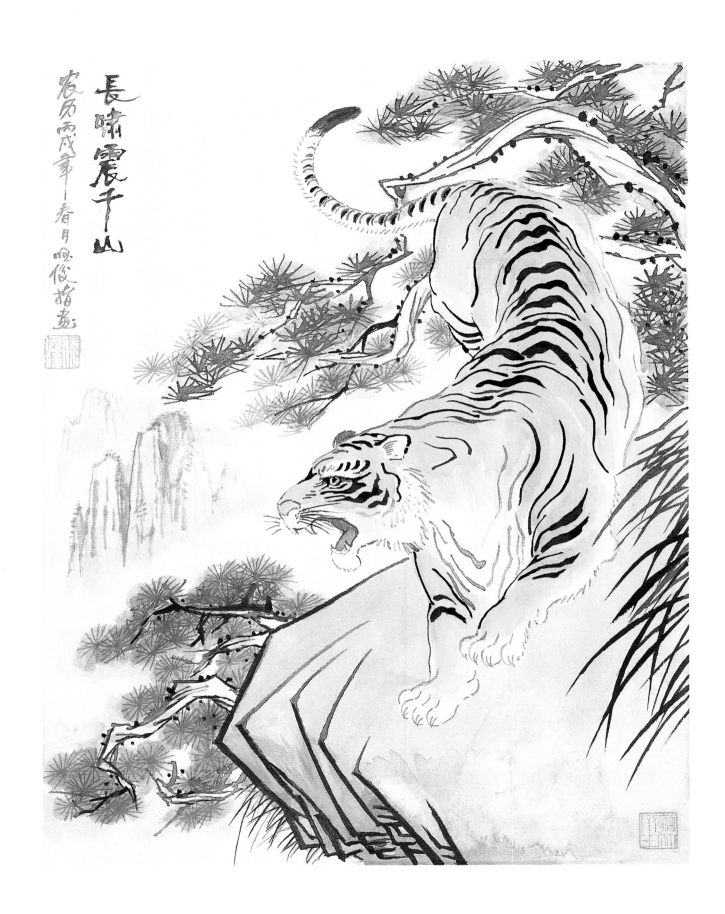

长啸震千山

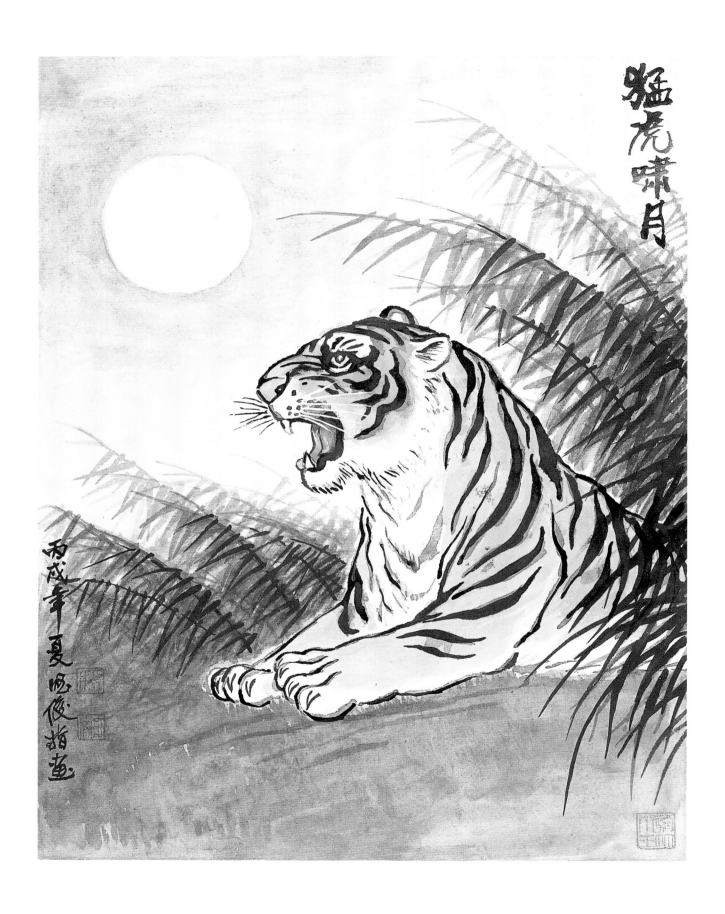

猛虎啸月